時 代

華語電影五〇年流金歲月

我們的那時此刻

楊力州

觀 點

我們的那時此刻 目錄

15

我們搖籃的美麗島

資深影評人·藍祖蔚

寫史難，關鍵在於要有大處著眼的宏觀視野，抓得準史事主軸，亦要有小處著力的人情趣味，讓人讀來趣味盎然。楊力州執導的《我們的那時此刻》書寫台灣電影及金馬獎的五十年歷史，他對大小之間的拿捏，有見地，亦耐人尋味，卻也因此成就了一部既有「史觀」，又有「餘韻」的電影史入門教材。

「史觀」的核心就在政治。電影先以娛樂的樣貌現身，日月浸泡之後，就形成了文化，政客覺得電影好用，因此就來駕馭、指揮和利用電影，至於電影人一方面渴望政治的奶水，又盼望著獨立自主的空間，若即若離之間，金馬獎的發展史因此有如審視台灣社會五十年變遷的一條重要平行線。

楊力州的切入策略只是還原基本事實：首先，金馬獎原本並沒有金色的馬兒，只是金門與馬祖兩個戰地前線的合稱。台灣挺過了金馬戰事，才得以繁榮壯大，電影獎師法浴血軍人，毋寧就是藝術為政治服務的國家政策。

其次，早期金馬獎規定在十月卅一日舉行，主因就在為偉大的領袖蔣介石「祝壽」，星光熠耀，普天同慶，這是政客刻意打造的假象，藝術只能忝列一旁，為政治圖騰擦脂抹粉，巨浪滔滔，你不接受此一現實，就等著滅頂了。

第三，金馬獎前兩年都是港片勝出，背後真正的動機無關藝術，關鍵還在政治考量，目的在營造「海外來歸」的聲勢，商人重利，政客重勢，合則兩利，畢竟台灣是當時規模最大的華人電影市場，先讓賢，再刺激台灣電影抬頭，背後都有一隻看不見的手在那兒盤算著。

第四，既然金馬獎原本只是「以藝術為名，為政治服務」的官辦儀式，後來的國際化或者鬆綁，其實亦都是政治決定，若非後繼的電影人發揮「三

太子」精神，自力闖盪出一番格局，亦難有今日盛況，但是金馬獎再怎麼「獨立」，還是無法像哪吒那般「割肉還母，剔骨還父」，騎乘風火輪自由來去，創作者依舊渴望各式名目下的官方輔導金，電影盛會的辦事人員每年還是得在中央及地方政府之間張羅奔走。

因此，楊力州選擇的破題手法就格外有趣：讓我們從〈國歌〉開場吧！不管「三民主義，吾黨所宗」是多麼的不合時宜了，但從一九五〇到一九八〇年代，在台灣看中外電影，不都是先從〈國歌〉開場的嗎？娛樂似乎成了一種原罪，唯有透過國歌的加持，才得到救贖與赦免，《我們的那時此刻》畫龍點睛的這一曲，不但讓人發思古之幽情，亦直接揭發了國王的新衣了。

至於他選擇了《雙瞳》和《海角七號》做為歷史翻轉的關鍵軸線，甚至更提出了「紀錄片救了劇情片」的觀點，更是大開大闔的史家手筆了。

不過，「餘韻」，才是楊力州著力最深的人間共鳴。

五十年，一百多部電影的精華重現，舊日流行，昔日英姿，逐一還魂，得著了「浪花淘盡多少英雄」的興然歡暢；更重要的是他選擇讓每個時代都有一首主題曲，國歌之外，庶民傳唱的〈綠島小夜曲〉、〈我是一片雲〉、〈一樣的月光〉到〈永遠不回頭〉同樣書寫著時代的激情和活力，有聲有影，「那時」的榮光，轉換成「此刻」的淺酌低唱，再用〈美麗島〉的歌聲來做總結，楊力州的紀錄片一直懂得在你我的淚腺上著力。那是魅力，亦是功力。

楊力州的電影史

資深影評人‧聞天祥

二〇一三年,金馬五〇。

執委會提早一年半開始跨洋尋找歷屆影帝影后與最佳導演,用文字與照片留下一本名為《那時‧此刻》的紀念專書,並在松山文創園區辦了將近一個月的「金馬五〇風華展」,原以為高潮就在歷屆帝后齊聚一堂與李安、侯孝賢共同揭曉當屆最佳影片,劃下完美句點。

但時任文化部部長的龍應台起意再以紀錄片來爬梳金馬獎半世紀的意義,倚重的導演便是楊力州。其成果,在二〇一四年金馬影展首度公開,當時片名與專書一致,也叫《那時‧此刻》。

然而楊力州的企圖不止於此。

又經過一年半，主要不只是補拍、重剪，而是錯綜複雜的影片版權。因為當初沒料到能從「影展」走上「院線」，很多授權條件必須重談，難度不下於拍攝。畢竟一部以電影為主角的電影，怎麼可能不尊重電影呢？

待它二○一六年和大眾正式見面時，片名也改為《我們的那時此刻》了。

身為金馬執委會的一員，老實說，剛聽到這個計畫時，捏了一把冷汗，因為我們也不期望看到一部枯燥乏味或歌功頌德的報導片。知道是楊力州掌鏡後，放心多了，至少它絕不可能「難看」（你要怎麼詮釋這兩個字都行）。

但還是忍不住好奇⋯他要怎麼說這段歷史？

我常跟外界說，這部片跟金馬執委會沒什麼關係。不是劃清界線，也不是謙虛推讓。真的，整個過程，執委會僅在影人與影片聯繫上提供協助，

完全沒過問內容半點。而我則不免憂慮當初雞婆給他參考用的文字，會不會成為纏死死的裹腳布（金馬五〇那年我在「印刻」專欄連寫了長達五期金馬變遷的文章）。

但我顯然多慮了。楊力州的能耐不只是去蕪存菁，更重要的是他有自己的觀點，以及把紛亂的影片、訪談、文字、資料，化為一個淺顯易懂、笑淚交織、而且連貫動人的電影故事。

這向來是他的強項，我只能慶幸金馬的鞍轡再重，也沒絆著他。這部片雖起於金馬，但未被侷限，甚至可以說，楊力州在片中藉別人之口、他人之作，堆砌出的其實是他眼中的電影史。甚至，金馬獎只是個楔子或虛題。他高舉的，其實是電影與觀眾社會之間的牽連。

因此全片最動人的，可能不是影壇者老坦承當年恩怨，或是整理出電影運動背後的篳路藍縷。而是名不見經傳的阿姨回想自己在台灣經濟轉型時無法繼續求學、只好離鄉背井去打工的少女時代，如何藉由瓊瑤式的文藝愛

情片寄託青春夢。

或是台美斷交、國難當頭時，當年的熱血男兒受愛國電影激勵而立志從軍，今日已是難以理解新世代思維的大叔們！他們也許背景迥異、立場不同，在鏡頭前卻都為了電影哭、電影笑。楊力州在這裡展現了他的拿手絕活，也同步拓展了電影經驗與經典的定義。

就像他特意抬高兩部作品在台灣影史的定位。一部是虞戡平導演的《搭錯車》（一九八三），一部是陳國富導演的《雙瞳》（二○○二）。前者不僅突破了中正紀念堂的威權色彩，讓平民歌手在裡面熱歌勁舞；片中強拆民宅釀成悲劇，在過去看來只是煽情戲碼，對照三十年後的「大埔事件」，卻顯得格外諷刺。

後者是美商哥倫比亞電影公司在《臥虎藏龍》大獲成功後持續投資華語片的嘗試，雖然未在國際造成太大回響，但當時參與本片的年輕影人如魏德聖、蘇照彬、黃志明、戴立忍等（也包括負責側拍的楊力州），後來都成為台灣

電影復興的中流砥柱，也為陳國富進軍中國影壇埋好根基，其「助跑」功能不容小覷。

又或者，他從《兒子的大玩偶》讀出的政治意涵（主角迫於生計裝扮的小丑臉與台灣自我認同的模糊到清晰）等，都讓這部紀錄片帶來驚喜，也注定爭議。

本來，影史的詮釋，就是各自精彩，各有偏限，遑論比重與細節的調配。這都可以辯論、批評，卻不應無視創作者的有心與銳見。我想楊力州也是毫不掩飾的，否則怎麼會有〈中華民國國歌〉與〈美麗島〉兩首曲子前後呼應的安排呢？

對我而言，《我們的那時此刻》根本就是楊力州的電影史啊！電影上片前，我已看過多遍，那些讓我熱淚盈眶的，似乎再看幾回也不能免疫。

至於書，雖然少了音畫的催情作用，反而更清晰完整地呈現他的電影觀，讓讀者彷彿透過文字跟他進行了一場深度座談。

書與影，相輔相成，互為表裡。但我還是會偏心地告訴你，千萬別錯過電影。

楊力州的電影史

觀眾，才是電影裡的主角

知名演員·桂綸鎂

以往，觀眾與演員就像在兩個不一樣的世界，交會地點就是電影院，很多觀眾感謝電影陪伴他們度過生命中的某段歲月，但楊力州在《我們的那時此刻》這部電影中，想嘗試反過來，讓影人跟觀眾說聲感謝。

做為一個電影演員，很多人透過銀幕認識我，我很少有機會跟觀眾近距離談話，卻經常在不經意的時刻，收到觀眾熱情的回饋，他們感謝我在某部電影裡給了他們很大的勇氣，或是感謝我的某一次演出，在他們生命中留下一些感觸。

坦白說，那是做為一個演員最棒、最美妙的時刻！收到觀眾不經意的反

饋，我才發現，原來在我從事一件自己很喜歡的事情時，也給了很多觀眾一些難以言喻的改變。

我一直覺得，電影其實要跟觀眾連結，而不是離人群遙遠無邊的藝術。另外一說，觀眾是電影的某一部分參與者。

每一部電影對每一個觀眾而言，都是獨一無二的。每個人都會用自己的生命經驗去理解、感受這部電影，從中得到的答案不盡相同，帶走的東西也不一樣，所以觀眾是非常重要的參與者。

庶民文化跟電影是互相影響的，有時候在戰亂當中，一部電影可能是撫慰人心很好的作用；而在一個繁華盛世裡，一部電影可能是一個夢，或是能提供觀眾一個很好的想法。

其實我也不例外，我是一個影人，也是一個影迷。在我看過的電影中，楊德昌導演的《一一》，在我心中留下深刻印象，影響甚大。這部電影以平實

的家庭生活、日常片段，旁觀、甚至冷嘲熱諷的角度，呈現人與人之間既親近又疏離的微妙關係。在傳統社會的家庭裡，家人之間習慣壓抑，不願意跟彼此好好溝通。

《一一》用童言童語的方式說了一段話，我印象很深。祥祥說：「我都只看到前面，看不見背後，我是不是都只能看見事情的一半呢？」

那個影像與文字的力量，扎實地衝擊我的生命，即便在日後時光推移，這個哲學性的東西會帶領我一直去思考。《一一》也影響我後來在選擇電影路線時，會希望自己參與的電影，能夠讓觀眾在日後的生命歷程裡可以不斷反芻，或者喚起他們一些感覺。看完電影走出戲院的時候，會覺得：「哇！帶了一些東西離開」。

我在法國念書的時候，會去一些比較小的電影院看電影，驚訝的是，戲院中大概有七成的觀眾都是銀髮族，而且經常是老夫老妻，這樣的景象在台灣非常少見。

我很希望讓年輕觀眾看到好電影，因為，我知道電影帶給我太多，不論是思考也好、娛樂也好，或是奇異的想像也好……。所以觀眾除了看娛樂片外，如果能去看這些對生命有所感觸的電影，我相信，觀眾就會留下來，留在電影院，會期待再一次看到這樣的電影，再一次有所斬獲，然後等他們老的時候，仍然會是電影院的忠實觀眾之一。

（本文節錄自電影《我們的那時此刻》，桂綸鎂訪談逐字稿。）

觀眾，才是電影裡的主角

不能不懂的「時代」憤怒

—— 我，我們，到我們的時代

歷史告訴我們，想改變，就要學會憤怒，在《我們的那時此刻》這本書，透過電影回顧台灣五十年歷史，重新去看台灣的電影及它背後的時代意義。看見我們不一樣的過去，一樣的未來。

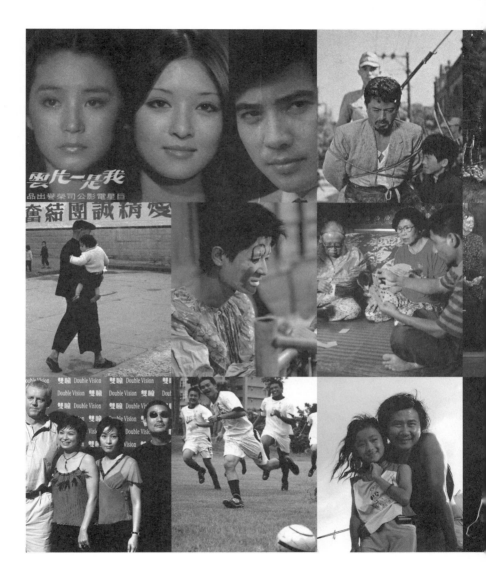

序章：不能不懂的「時代」憤怒

創作，尤其是電影創作，都應該要跟社會對話。

多年來，台灣社會一直鼓勵我們往前跑、往前看，可是我們已經失去了一種能力，就是「停下腳步，回頭看看我們的歷史」。不只是我這個世代，我發現很多年輕人，都不懂得善用歷史，去找到未來的可能性。

這麼多年我一直在做紀錄片，心裡非常明白，現在所拍的當下，在未來都會轉變成歷史，我們都是在不停的當下，詮釋未來看待的歷史。在我製作《我們的那時此刻》紀錄片時，覺得很興奮，因為我有機會回到歷史中，重新去看台灣的電影及它背後的時代。

在這部紀錄片中，我用五個時代回溯台灣的庶民史：

六〇年代加工出口區女工瘋瓊瑤——《我是一片雲》

七〇年代中美日斷交政宣片熱燒——《英烈千秋》

八〇年代解嚴前後開始反省回顧——《搭錯車》

九〇年代劫機走私賭博紙醉金迷—《熱帶魚》

千禧年後迎向國際—《雙瞳》

歷史告訴我們，改變當代電影的巨大力量都是青年。不論是侯孝賢導演，或更早的李行導演，在三十歲前後，就是當代具影響力且非常年輕的電影導演、電影從業者。

年輕創作者有個重要特質，就是懂得憤怒。我所謂的憤怒不是翻桌打人，而是思考過的「憤怒」，對於所有該鼓勵或反對的事也好，他們透過思考，懂得憤怒。憤怒是一種動力來源，因為有憤怒，所以想改變。

「改變的力量」或「改變」這個詞，它是進行式，可是我們好像沒有認真思考之前，是怎樣一股動力驅使一個人想要改變。

憤怒是一件很重要的事，因為有憤怒，才會想改變，有憤怒才會想追求更好的生活、更好的社會、更好的國家、更好的制度、或更好的人們被照顧

序章：不能不懂的「時代」憤怒

……等等。一個世代如果不懂得憤怒，我覺得是因為它不會思索了。

歷史是一個訓練思索很棒的平台。

《我們的那時此刻》裡，戴立忍導演也提到，楊德昌導演在上電影課時，常會丟出一個社會事件，要班上每個人提出看法，最後他會回饋另一種角度與想法。

雪山隧道剛通車時，我也會問班上學生，這個工程讓你們想到什麼？學生都馬上拿起手機google，靠google大神來決定回答老師什麼答案，「老師，雪山隧道開挖困難，歷時多少年多少天……」。

不能說這是錯誤的答案，可是隱隱約約會覺得哪裡不對，其實是沒有思索。

當天我印象深刻的是，一位坐在角落的年輕女孩，在大家給我制式答案之

後，有點不好意思地舉起手來，她說，「老師，我想到以前要去宜蘭時，走九彎十八拐的北宜公路，那個在最頂端賣茶葉蛋的人，在雪山隧道通了，北宜公路車流變少之後，他要去哪裡呀？」這就是思索。我們太少這種從另外一個角度，從庶民角度的思索。

女工時代，我是一片雲

第一個十年，除了戒嚴時期政令宣導片外，那時也是健康寫實電影興起的時期，像李行導演的《養鴨人家》、《蚵女》，再來就是瓊瑤愛情「三廳電影」。這時期的電影看到了對未來的夢想以及愛情。

三廳電影時代，在瓊瑤電影裡獲得的安慰，對艱困時代有其特定意義。

一開始我很好奇，到底是誰在看這些電影？

序章：不能不懂的「時代」憤怒

在找資料的過程中，發現這個時期正好是台灣從農業社會轉型進入工業社會，非常多女性從農村到城市邊陲工作，像高雄楠梓加工出口區、台中潭子加工出口區等等，這些女工有很高的比例是長女，那個時代，長女必須犧牲自己，讓弟弟妹妹讀書，或者讓原生家庭的經濟改善。

這些女工從禮拜一到禮拜六都在工廠，只有趁假日晚上到電影院看著「二秦二林」電影，秦祥林、秦漢、林青霞、林鳳嬌，不管誰配誰，她們都可以在電影裡面得到滿足，然後繼續過著枯燥乏味的生活。

我去戶政事務所調查，那個年代，在戶政系統登錄最多的名字叫婉君，因為有瓊瑤的《婉君表妹》！我們的父親或母親，他們把對愛情的嚮往，投射到下一代。天啊！一個電影裡男女主角的名字，竟然影響著你的人生以及下一代。

中美斷交，召喚八百壯士

面臨外交打擊，整個國家社會必須唱出愛國主旋律，鞏固民心。

第二個十年，台灣退出聯合國，跟美國日本一竿子國家斷交，一連串外交打擊，風雨飄搖。這時國家必須唱出另一種愛國主旋律，來鞏固民心。

那幾年金馬獎得獎影片，全部都是政宣片，得獎理由是因為主題正確。現在聽起來荒謬，可是當時真的如此。小時候看《筧橋英烈傳》，電影演到自殺、軍機衝向對方船艦時，我會哭耶！我就想，這些電影在當時會影響哪些人？

會不會有人看了這些電影去從軍？我問了當教官的人，他們說，對，他們真的是因此從軍。

當時中美斷交，他們衝回家看到家裡有袋雞蛋，二話不說，拿了就出去丟

雞蛋，回來時，媽媽要煮飯，「啊！我的雞蛋呢？」、「媽，我拿去砸美國人！」就在這樣的時代氛圍裡，他們決定從軍報國。

拍攝現場，我請他們再看一次《英烈千秋》、《梅花》，仍是熱淚盈眶。他們已退伍多年，如今還是如此熱血看待自己的生命及這塊土地。

解嚴前後，誰搭錯車

每個世代都有自己的主題曲，第三個世代對我而言就是《搭錯車》。第三個十年，是台灣解嚴前後非常瘋狂的年代。

電影裡，開始提到「土地正義」，國家或政府怎麼去強拆民宅；開始看到這些老兵，奉獻自己的人生，卻變成被時代辜負的人。

導演虞勘平說，《搭錯車》就是搭錯國民政府的車來到台灣，因為主角在中

國大陸有田有地，來到這裡住在違章建築裡，什麼都不是。然後就這樣一路到解嚴前後，更多的本土意識抬頭，更多的政治命題跑出來。第三個十年是非常瘋狂的時代，卻也是思索撞擊奔放的年代。

貪婪之島，台灣也瘋狂

《熱帶魚》綁票案，訴說了整個台灣深陷在追求金錢的脈絡裡。

第四個十年，這時的台灣從被稱為福爾摩沙，轉變成貪婪之島。當時股市破萬點，社會風靡大家樂。九○年代，台灣以前質樸蕩然無存，充斥金錢遊戲，陸海空都陷入瘋狂。「空」，當時劫機一大堆，只要開飛機過來，就黃金三千兩；「陸」，到處是綁票案；「海」，就是走私。

九○年代根本沒人拍電影了，大家都去炒股票！陳玉勳導演拍了一部《熱帶魚》就在講綁票案。電影描述台灣深陷在追求金錢的氛圍裡，但還是保

有一點點人性的純樸跟可愛，在令人沮喪的九〇年代，找到一點點希望。

走向國際，更多樣的多元

當好萊塢投資的《臥虎藏龍》，在全世界得到那麼多票房跟藝術成就時，給了台灣電影走向國際的思考。而《雙瞳》這部片，也是由好萊塢投資的電影開拍，更為當時低迷已久的台灣電影環境，帶來新的視野。

第五個十年，我們必須走向國際。這個主張可以套用在任何產業、甚至文化上。回頭看這四十年，台灣電影迎向國際的藍海策略，我們準備好了嗎？又是否可以在這裡得到更多的機會跟驕傲？

在那個國片最慘的年代，不論票房好壞，蔡明亮也好，侯孝賢也好，楊德昌也好，都能在全世界的影展上展現台灣的文化力量。而現在，我們雖然出現一部部破億的電影，但在國際影展上卻愈來愈喪失文化的發言權。

第五十屆金馬獎最佳影片頒給了一部非常小成本的新加坡電影《爸媽不在家》。這是一個嚴峻的提醒：我們在某種追求的當下，不是不知不覺也打壓了另一種可能。而台灣最棒的不就是多元嗎？

不管是沉重悲傷的故事，或是嚴肅的議題，我希望台灣未來會選擇一種語法──幽默。當我們用幽默去講一個荒謬的政治議題時，你會發現這裡面就不再只有仇恨，還有理解或諒解。

當你用幽默去講一件悲傷的事，悲傷的層次就豐富起來，它就不是只有眼淚而已，它有希望，它有機會。

——轟動全台的凌波旋風

女扮男裝

雌雄莫辨

《梁山伯與祝英台》：六〇年代

一九六三年，黃梅調電影《梁山伯與祝英台》創下兩個月內七十二萬觀影人次、八百萬元票房的空前紀錄，全台陷入瘋狂！為什麼女扮男裝的凌波「梁山伯」會風靡全台？梁祝歌曲又為何能傳頌大街小巷？第一代花美男，原來是凌波。

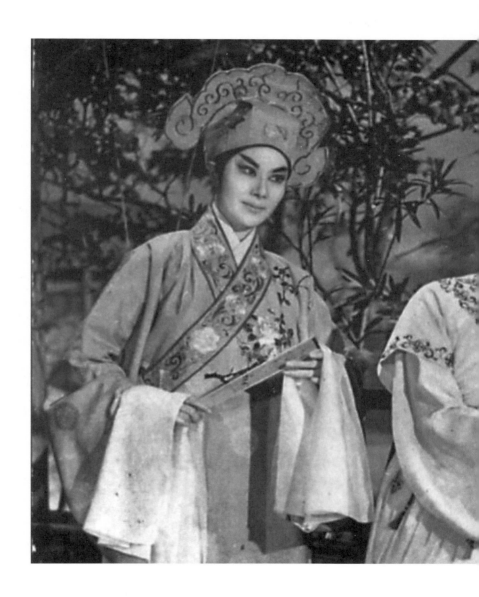

電影：梁山伯與祝英台 The Love Eterne　圖片提供：高雄電影館

小時候聽到《梁山伯與祝英台》在台灣上演，造成轟動，只知道「轟動」，不知道有多轟動，一直到這次拍攝《我們的那時此刻》，才知道原來這麼誇張。

一九六三年，台灣進入工業化時代，工業產值首度超過農業產值。那一年，黃梅調電影《梁山伯與祝英台》創下兩個月七十二萬觀影人次、八百多萬新台幣票房的空前紀錄，還一路延燒到東南亞華語地區。

看見男主角凌波來台下飛機的資料影片，才知道什麼叫萬人空巷。整個台灣陷入瘋狂，因為梁兄哥來了！那時台北市總人口不過一百萬人，一部《梁山伯與祝英台》就賣出首都七成人口數的觀影紀錄，是台灣影史上罕見成就。

同時期，李行導演也開拍《養鴨人家》，是健康寫實電影的高峰；瓊瑤出版《窗外》，兩年後拍成電影，這些都是發生在那段時間的電影大事紀；但是我之所以要特別提《梁山伯與祝英台》這部片，是因為在六〇年代，這部

女扮男裝的電影，現在看來還是相當前衛。

前衛，是因為電影裡面的角色扮演。女兒身凌波反串男主角梁山伯，和飾演祝英台的樂蒂對戲，而祝英台戲中也有反串角色，兩個主角都反串男生，反而現在的電影在美學形式及性別探索上，都未必能這麼前衛。

男與女，男男女女，關於這種「雙性」人格，竟然有一部電影能這樣表現且不違和，在那個保守年代，一部受歡迎的電影背後，可以勾起我們很多對當時時代氛圍的思索。

高票房奇蹟，不論在影史上或在金馬獎頒獎典禮上，都是熱門話題。但問題來了，飾演祝英台的樂蒂獲得最佳女主角後，反串梁山伯的凌波女士，究竟該頒給他男主角獎還是女主角獎？

答案是，大會頒給她「最佳演員特別獎」，了結這樁雌雄莫辨的懸案。

．一九六三年底凌波來台，萬人空巷。（《我們的那時此刻》電影截圖）

堅毅不霸道的花美男原型

女兒身的凌波反串現象，在當時如此受歡迎。仔細回看當時新聞片裡人山人海，想要從中判斷影迷是男是女，似乎很難；而電影裡凌波反串的男性形象，我認為是一種情人的理想原型——「他」堅毅不霸道，「他」溫柔卻不柔弱。

六〇年代，台灣還在戰爭氛圍裡，我們記憶中的男性形象，是非常權威的，像蔣中正那樣。好長時間，社會充斥著這種英雄或烈士形象。相對於這樣的男性，凌波的梁山伯，「他」更明白女人心，與以往的威權感反差很大，橫掃全台，魅力可見一斑。

因著舞台上下的距離感，銀幕裡的女扮男裝，創造出一種神祕且理想的男性形象，除了黃梅調的凌波之外，還有歌仔戲的楊麗花，時代及形式的相近，也同樣在庶民生活中受到歡迎，更確認了這樣的角色在當時的意義。

關於愛情的安全投射

為什麼觀眾會這麼喜歡這樣的角色？

全台為之如此瘋狂，只是因為對應到每個人心中理想男性的原型而已嗎？

我們可以試想，當時民風保守，如果一個女影迷去追帥哥或小鮮肉，她必須背負極大的社會及家庭壓力。追秦漢、秦祥林的話，可能會被說成不安於室。但是追凌波、楊麗花卻可以被容許，因為舞台上的「他」是女性。

這是一個愛情的安全投射，凌波是女的。我相信有很多人很喜歡帥氣的男性演員，但是只能遠看，因為對父親、丈夫或男友而言，這傢伙是不安全的，在整個社會以男性價值為依歸的氛圍，那是一條不能被跨越的紅線。

凌波吸引了這麼多瘋狂影迷，在那個保守年代，可以看出時代裡有趣的性別翻轉信號。在中國戲劇裡關於反串，還有兩個很有特色的人物，一是從軍的花木蘭，一是早期梨園的梅蘭芳。花木蘭女扮男裝是盡孝，但在史實

中，她必須用這種方式分享男性社會所擁有的權勢及其主導的權力分配。

而早期梨園的男扮女裝，是因為女生不能唱戲，旦角就由男生來扮演，然後大部分是男性去看戲，就慢慢喜歡上男扮女裝的旦角，裡面又有比較曖昧的同性關係，像張國榮主演的電影《霸王別姬》。

電影有一種任務，抒發整個社會某種壓抑情感的缺口，它可以讓這種情感去創造新價值觀，那些我們習以為常的舊價值觀，暗潮下其實波濤洶湧。

梁山伯與祝英台的個性都是堅毅的。梁山伯病死，祝英台被迫嫁給馬文才，英台說，「好！我嫁！」卻先繞道去看梁山伯，結果一頭撞死在墳墓前。天啊！觀眾此時在戲院裡可是淚如雨下啊。

女扮男裝反串梁山伯，也是花美男的最初原型。當花美男出現時，他和張自忠[1]截然不同，花美男是當時社會或國家控制底下可以容忍的尺度。電影也好、社會也好，《梁山伯與祝英台》的時代意義，代表男性的、一言堂

的戒嚴政權底下，其實暗藏著某種自由的躍動。

地方小調的電影全盛時期──黃梅調

講到《梁祝》，必須提及黃梅調電影的歷史佚事。在那個識字率不高的時代，歌唱是傳播知識的好方法，不論歌仔戲、採茶山歌等皆是如此。

黃梅調原是安徽、湖北一帶的採茶戲，在民國之前廣為流傳。一九四九年國民政府遷台，大批上海影藝人員也跟著往南撤到香港，這些影人把過往在家鄉熟習的藝術形式一併帶來，導致五〇年代香港非常多歌唱片跟歌舞片，是黃梅調電影的濫觴。

據我所知，黃梅調電影大熱之前，李翰祥導演，也就是後來《梁祝》的導演，在香港九龍看到一九五七年大陸拍攝、播出的小成本電影《天仙配》，相當震撼。不是因為電影內容或形式，而是戲院裡，不管男男女

女，竟然都跟著電影的黃梅戲曲調哼唱。

李翰祥見狀，就去說服邵氏電影公司拍黃梅調電影，邵氏是商業嗅覺敏銳的電影公司，一九五八年開始，從《貂蟬》、《江山美人》到《楊貴妃》，可以說當時只要是黃梅調電影，就是票房保證。同時期與邵氏競爭的還有電懋影業，當他們得知電懋籌拍《梁祝》許久，邵氏就動用全部人物力搶拍此片，務必要搶在電懋之前先上映。

但事出突然，演員去哪裡找？大咖演員都被其他電影公司早早敲走，所以邵氏就直接找人，他們找到一個幫電影《紅樓夢》男主角賈寶玉幕後配唱的年輕女孩——小娟。在港片粵語漫天鋪地的時代，這個女孩的普通話非常標準，歌唱得又好聽，聲音偏中性，所以邵氏就找她來演出梁山伯，這個

1

張自忠，電影《英烈千秋》中，柯俊雄飾演的抗日名將，廣受當時觀眾愛戴。

小娟，就是後來的凌波。

然而，《梁山伯與祝英台》這部香港黃梅調電影，為什麼在台灣也會這麼成功？大部分的文獻資料都指出這些原因：第一，故事是觀眾熟悉的中國傳統愛情故事，第二是小娟（凌波）這個人，歌聲好、扮相俊俏、人又真誠不做作，很得婆婆媽媽們的喜愛。

另外在六○年代，台灣廣播事業正處於黃金時代，是大眾休閒娛樂跟接受資訊的重要來源。恰好《梁山伯與祝英台》這部片裡有周藍萍先生創作的多首經典名曲，透過廣播，片中的主題曲或插曲也好，傳播之迅速、廣泛，民眾即使還沒看到電影，也對歌曲耳熟能詳，帶起往後電影的轟動。

但我個人認為還有一個隱性原因，與小娟的身世有關。小娟（凌波）是養女，和當時台灣許多女孩有著相似的命運，很能博得台灣人的心疼。

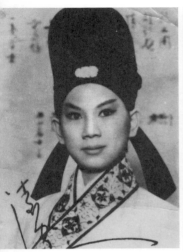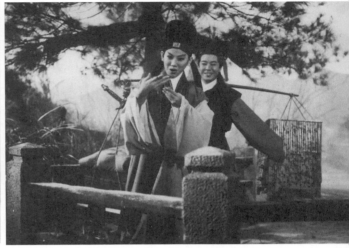

· 凌波版梁山伯英氣颯爽，擄獲當時不少女性的芳心。（高雄電影館提供）

蔣總統瘋梁祝，金馬獎是祝壽「壽桃」

《梁祝》成功有目共睹，只不過後來事情進展卻出人意料。一九六三年《梁山伯與祝英台》上映，那一年年底，凌波來台。她來台灣，不只是為了隨片登台[2]，也不只是為了受頒金馬獎「最佳演員特別獎」[3]，而是在電影公司安排下——幫蔣介石祝壽。因為蔣總統也很喜歡這一部電影。說穿了，早期金馬獎其實就辦在十月三十一日，蔣介石生日那天。某種程度，金馬獎一開始其實是祝壽「壽桃」。

看見台灣官方支持《梁祝》，李翰祥導演也很敏銳地感受到時局風向。他來到台灣，聯合成立了一家新的電影公司來投資電影，叫做國聯電影[4]。這對於國民政府而言，是一次思想鬥爭上的勝利。黃梅調電影源於中國，傳到香港，再到台灣。然而，其中最重要的一個創作者李翰祥，卻選擇來台灣成立電影公司，這代表了自由中國的勝利、反共鬥爭的開始！

於是國聯電影斥資兩千三百萬在台灣拍了一部彩色劇情片《西施》，轟動全

台，還獲得第四屆金馬獎最佳劇情片及最佳導演等大獎。但是《西施》花太多錢了，李翰祥學美術出身，非常講究戲裡道具、背景等等，所以後來負債累累。最後是誰出來解決？是國民黨中央黨部，找來華僑巨商埋單。

國民政府其實善用了李翰祥與《梁祝》旋風，可是成也黃梅調，敗也黃梅調。當電影勢力太龐大，在政治保守及恐共的思維下，黃梅調就被認為是靡靡之音，而且又是來自於中國民間，經許多劇作家改編成電影，犯了台灣的政治大忌。政府開始感到恐慌，不再推動。

而一個時代的衰落必有另一時代起而替之。那時，在中影的策動下，開始「健康寫實片」時代。

2 五〇年代台語黑白片盛行，許多當紅歌手跨足大銀幕演出，如洪一峰、文夏等人，當時還有「隨片登台」的習慣，電影演員會在放映結束後走入劇院，和觀眾面對面，或高歌片中主題曲。

3 凌波在劇中反串演出，金馬獎頒獎單位不知道該頒予最佳男主角或女主角，只好另設特別獎。

4 國聯電影是一九六三年，李翰祥仿照好萊塢片場在台灣所設立的電影公司。想與當時香港的邵氏兄弟及國際電影懋業（電懋）抗衡，可惜至一九七〇年，國聯因無力經營而歇業。

傳統藝術遇上現代科技，飛愈高跌愈重？

黃梅調電影的崛起與衰落，象徵一個歷史的殘酷軌跡；黃梅調本來只是地方戲曲，屬於庶民，但是當現代技術進步，黃梅調遇上電影，像是加上豐厚的羽翼，聲光效果加速了它被關注的程度，當這些理應出現在庶民生活的傳統戲劇，因為電影進來而突然壯大時，誰還要回頭聽農田裡樸實的傳統小調？於是，傳統技藝的人紛紛轉而擁抱現代科技。

黃梅調走到《梁山伯與祝英台》極高峰，接著開始濫拍，快速結束全盛時代。崩毀的卻不只是黃梅調電影，傳統也跟著消失，根基被連根拔起。不止黃梅調，歌仔戲跟布袋戲也是如此，當傳統遇上現代，情況類似。

現在，那些沒落的傳統藝術，被放在所謂殿堂之上，國家音樂廳、戲劇院裡。我認為這是錯誤的文化政策方向，源於民間的文化就應該生長於民間，放到博物館裡就變成標本，很可惜。

凌波

演員、歌手 | 1939年11月16日

「當時最正面的娛樂就是看電影，不像現在五花八門。天時地利人和，很多因素造成梁祝旋風。邵氏電影、電影主題曲、導演都是一流。對我來說，是做夢都沒想到的幸運。

我沒有真正學過黃梅調，《梁祝》是我的第二部國語片，周藍萍先生改良黃梅調、豐富了很多，所以廣受歡迎。有時候我只要一唱到歌詞感性的地方，都會流淚。」

反串飾演黃梅調電影《梁山伯與祝英台》中梁山伯，在六〇年代轟動一時，獲得第二屆金馬獎最佳演員特別獎。六〇至七〇年代中期，主演多部邵氏電影。

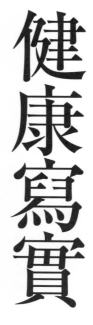

健康寫實

——寫實主義的全面勝利

《養鴨人家》：想望中的烏托邦

《養鴨人家》等健康寫實片描寫人性光輝與「烏托邦」社會，是台灣六〇年代農工轉型的社會縮影；健康寫實片的出現是歷史的驅使，不單單是由上而下的國家政策，還包含政治與文藝的匯流，也是民情所趨，更深刻影響台灣電影五十年。

電影：養鴨人家 Beautiful Duckling　　**圖片提供**：中影

台灣電影在戰後初期，除了台語黑白片、黃梅調電影及戒嚴時期政令宣導片外，也是健康寫實片的開端，尤以李行[1]導演的《蚵女》、《養鴨人家》為代表。描寫正向人性光輝與田園風光的健康寫實片，獲得巨大的票房勝利，不只啟發八〇年代新電影，更奠定台灣以寫實片為大宗的電影樣貌。

有些電影評論說，要寫實就不可能健康，健康就不可能會寫實，那個健康是有政治企圖的。但若想想，那些電影與現在有五十年的時空差異，我們要詮釋這些電影，應該要回到它的時代背景來探討。

那是一個家國被強調的年代，除了家國之外，還是家國，這是健康寫實片的基礎。在那個文藝服務政治的必然性之下，國家和文藝是被迫連在一起的，只是文藝裡的家國關係可以躲在背後。

家家戶戶梁山伯，不如來看街頭巷尾

健康寫實電影的超級健將李行導演是一個外省青年，一九四九年隨著國民政府來台，在舞臺劇之外，他的電影事業是從拍台語片起家的，最有名的就是《王哥柳哥遊台灣》。他在一九六三年拍了《街頭巷尾》[2]，在一個貧民窟裡面，大家互相扶持，這是一個底層人民互動的故事，比如失去母親的女孩被拾荒者收養，大家互相幫忙，裡面有本省人，也有外省人。

那時二二八事變剛過，餘波盪漾，白色恐怖正在蔓延，這部影片故事內容當下有安撫民心的作用，相信這樣的創作方向，跟導演的人格特質有關。我跟李行導演接觸過非常多次，他是一個儒人，身上強烈的文人質感來自於古老中國道統，加上他是學教育的，教過書，所以儒人特色很強烈。

有一次我的紀錄片《青春啦啦隊》首映會請他來，影片裡有一位老先生是

1 李行（一九三○年—），本名李子達，祖籍江蘇武進，出生於上海市，台灣知名電影導演，其電影風格也深入台灣電影界。曾獲得三次金馬獎最佳導演。

2 《街頭巷尾》為李行於一九五八年編導的電影處女作，是台語電影的代表作之一。

・《王哥柳哥遊台灣》是李行導演於一九五八年編導的電影處女作。（國家電影中心提供）

我們的那時此刻

重聽，兒子跟他講話必須很大聲，影片裡兒子上班前很大聲的叫：「爸！爸！」李行導演坐我後面，他可能沒有看到影片裡老先生戴助聽器，所以當兒子這樣對父親，他就對著銀幕大喊：「混帳！」這就是李行導演很有趣的特質。

《街頭巷尾》當年票房不差，前十名，它的宣傳語是「家家戶戶梁山伯，不如來看街頭巷尾」，現在細細想來，其實充滿了挑釁，或許可以看出他為什麼要拍這一部片。

做為一個拍台語片出身的電影人，李行導演拍《街頭巷尾》具有非常強烈的企圖：要在古裝、歌曲吟唱外，講一個寫實的、一個屬於貧民窟的、低下階層的，但是具有溫暖人心色彩的故事。

《街頭巷尾》對抗《梁山伯與祝英台》的本事是什麼？關於李行的報導、研究論文非常多，我找到一個密碼少有人提過，就是歌曲。黃梅調的歌曲色彩本就非常濃烈，可是《街頭巷尾》開場選了周藍萍的〈綠島小夜曲〉，而

053

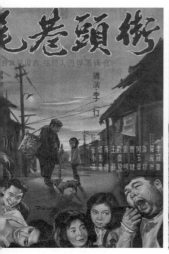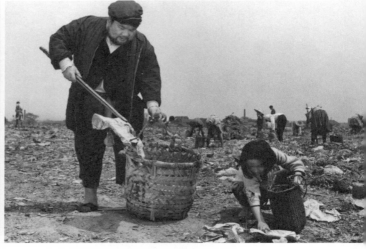

・《街頭巷尾》寫實的電影風格以及積極向上的價值觀，引起廣大民眾的共鳴。（李行提供）

我們的那時此刻

《梁山伯與祝英台》的全本音樂也是他寫的，等於拿周藍萍對抗周藍萍。

電影中段〈茉莉花〉，來自中國大陸的地方小調，呈現一個中國概念。更有趣的是結尾曲〈南都之夜〉，台灣人填詞，曲是昭和時期的歌謠。

《街頭巷尾》有屬於台灣的〈綠島小夜曲〉，也有來自於中國大陸的〈茉莉花〉，以及日本時代的〈南都之夜〉。跟電影裡的貧民窟一樣，有拾荒者，有窮困的本省洗衣婦女，有風塵女子，還有一個從中國大陸來到台灣的老人，他們都離開原鄉來到台灣，可看到李行對寶島強烈的愛與務實。

從人性光輝，看到理想烏托邦

我很喜歡《養鴨人家》，我有一小段時間是在農村生活。在三合院磚瓦房旁小小放農具的地方，孩子們會在那邊玩，三合院會養雞、養鴨，看電影時，慢慢可以抓到一點點跟我有關的線索。

我喜歡在邊陲裡看見人性的希望。我的紀錄片也會去碰觸邊陲，在邊陲下找到一點點正向的力量。就像李行導演的儒人性格，充滿對這個社會、這個世界理想樣貌的深深期盼。

健康寫實片其實形塑一個很有趣的意識形態價值：農村、邊陲都是好的；而都市是墮落的。《街頭巷尾》裡貧民窟是繁榮都會裡最窮困的地方，但是你卻可以看到人性的光輝；《養鴨人家》裡的小月跟他的養父一起生活，她的親哥哥到城市去工作，然後滿身傷痕回來，一天到晚去勒索她的養父。

六〇年代，台灣經濟開始慢慢轉型，那些所謂的墮落或醜陋已經慢慢成為都市潛在的矛盾。但也因為影片中對鄉村人性的肯定，卻意外地安撫了都市工廠裡，從農村來的勞動者的不安和可能爆發的不滿。

從農業轉型成工業，大量的人口往都會、工廠流動，一個生命的個體硬是從他很熟悉的農村、漁村或邊陲的地方被連根拔起，丟到都市叢林裡，去做一模一樣的機械式動作。那些十四歲、十六歲就去都市工作的女工們，

一定有很大的挫折。

我不是那個年代的人，我只是想像，如果我是一個工廠女工，當我看到了這樣的寫實電影，告訴我所來自的那個農村或漁村是多麼具有人性光輝，我一定點頭如搗蒜，會更有勇氣繼續在城市裡辛苦打拼。

健康寫實電影沒有要你去對抗這個邪惡的城市發展，而是告訴你過往的農村美好價值，同時也安慰你，儘管都市裡有這麼多墮落、卑下或者險惡，可是沒有關係，因為你的心靈非常的高尚，就如同電影裡面所描述的農村人們一樣善良。

歷史的偶然，打造健康寫實片年代

談到健康寫實片，標準的說法是中影總經理龔弘看了李行的《街頭巷尾》非常感動。龔弘很喜歡歐洲藝術電影，尤其是義大利新寫實主義、類似《單

車失竊記》，描述歐洲二次大戰後底層人們的苦悶，並牽扯到犯罪的故事。他覺得我們應該要走寫實路線，可是不能只講醜陋，要講一個比較明朗、開闊的未來，就像《街頭巷尾》，所以就叫健康寫實主義。

我不這麼想，健康寫實這個電影流派，其實不是義大利新寫實主義的現場寫實，而是比較接近美國電影裡對於理想烏托邦世界的想像。

狄西嘉的《單車失竊記》講的是一個失業工人搞丟腳踏車的故事，那個素人演員真的就是失業工人，可是女星王莫愁原本絕對不是蚵女，如果你看到真正的蚵農，都是曬到很黑、皮膚粗糙，絕對不像王莫愁一樣，白到好像搽化妝水。

健康寫實片要在那個時代存活下來有兩個挑戰，一個是政治正確的電影審查制度；另外一個就是觀眾喜愛度的市場考驗，在這個雙重挑戰中，健康寫實電影是成功的。

龔弘認為，健康是教化目的，寫實只是背景的陳述。我認為當時執政者沒有厲害到會想要這樣處理，當時國民黨掌控的中影對於文藝路線的方向還是非常模糊及陳腐的。

從《街頭巷尾》、《蚵女》[3] 到《養鴨人家》[4]，票房都很好，如果這純粹是一個屬於政治服務的政宣電影，它的票房肯定不會好的。龔弘和《養鴨人家》、《蚵女》以及李行導演的特質三者整合，建立的健康寫實派，完全是命運意外的安排。

3　《蚵女》，一九六三年上映，是第一部由國人自力拍攝的彩色寬闊銀幕電影，故事以台灣西部沿海養殖牡蠣的漁村為背景，講述蚵女與年輕漁夫的純樸愛情。

4　《養鴨人家》，一九六五年上映，該片獲一九六四年金馬獎最佳劇情片、最佳導演、最佳男主角、最佳彩色攝影獎。

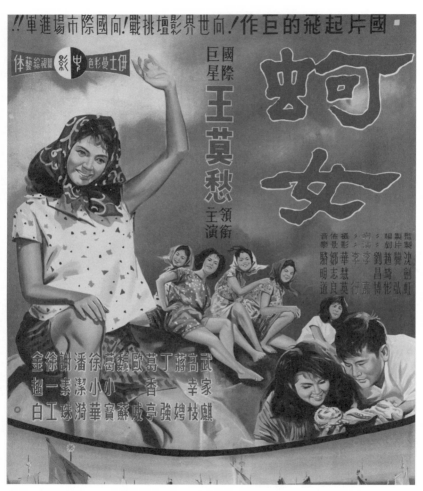

·《蚵女》電影海報上的宣傳詞，展現出其立足商業市場的企圖心。（中影提供）

寫實主義的全面勝利

大部分資料都說健康寫實電影來自於義大利新寫實主義，可是我覺得它的隱性基因來自紀錄片，我去拍李行導演時他跟我說，最早他和龔弘曾看過一段新聞紀錄片。

當時所有電影在放映前都會先播新聞，沒有電視，所以要知道台灣最近發生什麼事情，會進到戲院裡去看電影前放映的新聞。李行導演說，當時中影調了一批省政新聞來，他看到彰化王功蚵農的一些畫面，他覺得很棒，要如何利用竹竿跟布去做風帆產生動力，採蚵的過程，還有採蚵後集體回家非常震撼的畫面，李行因而受到啟發拍了《蚵女》。

有一次李行導演跟龔弘坐車經過士林（我猜是社子島），看到溪邊有人在養鴨子，後來有了《養鴨人家》。

台灣受歡迎的電影大部分都是寫實電影，定調了台灣後來的寫實電影的

基礎，它真的太賣座了，觀眾口味就被養成那個樣子。包括《海角七號》、《我的少女時代》。

不健康卻更真實，台灣新電影的淵源

健康寫實一直發展到八○年代的台灣新電影，變成「不健康的寫實」，「不健康」意思是相對於國家政宣的立場，不健康反而趨近寫實。

健康寫實除了壓抑日本系統的台語電影語彙發展之外，還用語言區隔了本外省；台灣新電影有一個有趣的點，它承認本省跟外省並存的新歷史觀。

台灣新電影會講台語，也關注眷村、族群、老兵的故事，反而更寫實了。

我個人非常喜歡侯孝賢導演的《戀戀風塵》，裡面阿遠帶著女孩子一起回家，走鐵軌走著走著就看到有人在搭銀幕，阿遠說：「那邊有人要放電影。」

放什麼電影呢？李行的《養鴨人家》。《戀戀風塵》設定在六〇年代的九份礦坑，它放的露天電影應該是台語片才對啊，可是導演選擇了放《養鴨人家》，相信是有致敬的意思。

還有另外一個密碼，侯孝賢的另外一部電影《兒子的大玩偶》，裡面阿西那個三明治人身上帶著的廣告板是哪部片？是《蚵女》！後來三明治人存到一些錢買了三輪車放廣播，他宣傳的是《我女若蘭》，也是健康寫實電影。

這些小細節非常有意思，新電影似乎回過頭來對健康寫實致敬。

健康寫實跟台灣新電影兩個流派背後推手都是中影，一個是龔弘[5]，一個

5　龔弘（一九一五─二〇〇四），一九六三至一九七二年擔任中央電影公司總經理，在任九年期間，不但帶動台灣電影進入彩色時代，也有計畫的推動了健康寫實主義電影，提攜出一批優秀的電影工作者，包括白景瑞、李行、丁善璽、王莫愁、歸亞蕾、李湘、柯俊雄、唐寶雲、甄珍等人。

·《戀戀風塵》裡，阿遠走在鐵軌邊看見遠方放映露天電影，那部電影是《養鴨人家》。（中影提供）

是明驥[6]；一個是二、三十歲的李行，一個是年輕的小野、吳念真、侯孝賢、楊德昌這一票人。

中影可以說是推手也好，保母也罷，為什麼這兩個時期會開出燦爛的花朵，肯定跟他的主事者，也就是龔弘跟明驥有關，他們引進外部的力量進到中影，也引領革命。

6

明驥（一九二三—二〇一二），一九七八年接任中影總經理，在任期間聘用小野、吳念真為企畫與編劇，並大膽啟用侯孝賢、楊德昌、張毅和萬仁等年輕導演，在戒嚴時期拍出探討社會真實現象的電影，揭開了台灣新電影浪潮的序幕，被尊稱為「台灣新電影之父」。

李行

導演 | 1930年7月7日

「金馬獎第二年，一九六三年，李翰祥的《梁山伯與祝英台》非但得獎，而且在台灣票房簡直瘋狂，帶動了後來六○年代台灣電影。

那時候台灣的電影還很落後，他（龔弘）到中影來（當總經理）的時候，就很遲疑，到底我們應該拍什麼片子？是跟著香港主流電影古裝的電影、宮闈的電影，或是民間的故事呢？還是自創品牌？

正在遲疑的時候，他看到

以《養鴨人家》、《汪洋中的一條船》等片獲得金馬獎最佳導演，並獲得第三十二屆金馬獎終身成就獎，為六○年代台灣健康寫實片時期健將。

我的《街頭巷尾》，很感動，覺得我們應該拍一些反映現實的電影。

他（龔弘）接觸電影，但沒有實務的電影經驗，有一天下班，從場裡出來，車子就繞到那個士林片場……對岸去看鴨寮，他就覺得這也是可以拍。那一年我們就拍了《養鴨人家》。

我們台灣經濟發展是從農村開始，然後慢慢到工業，所以我想我們那時候拍這兩部戲……，他也是受到我的影響很大。」

——風雨飄搖的年代

愛國

《梅花》：國家需要一首主旋律

七〇年代淒風苦雨，台灣接連遭遇外交政治挫敗，唯有透過電影，為台灣定調一首主旋律，讓國族情懷傳唱家家戶戶。只是，數十年後，當認同議題再度浮上檯面，不禁思考：我們從哪裡來？愛的是怎樣的國？

電影：梅花 Victory　圖片提供：中影

《我們的那時此刻》製作完成之後，我陸續辦了幾場試映，想知道觀眾的反應。幾次下來，發現不同世代觀影後的表現差異，特別鮮明。

在金馬影展上，當播到《梅花》裡有一個人要被抓去槍斃的片段，他的兒子知道爸爸快死了，衝過來哭著叫：「爸爸！」父親回說：「中國小孩，不要哭，難過就唱歌吧！」他起身，音樂響起，小孩望著父親的背影開始唱，「梅花梅花滿天下，愈冷它愈開花，梅花堅忍象徵我們，巍巍的大中華……」，電影裡慷慨赴義，電影外全場爆笑。

大家真的笑翻了，他們覺得，這種愛國情操的電影表現技巧，是如此的荒謬可笑啊！國族情懷的呈現方式，是如此的魯莽生硬。可是當年，大家在戲院裡是跟著痛哭流涕的。當我把同樣的片段播映給一群退役軍人看，當年受到愛國政宣片感召而立志從軍的大叔們，如今退居二線擔任教官，這群中年男子卻面色凝重，強忍著淚眼婆娑。

不難想像，這樣的片段將勾起他們多少回憶，一個終其一生理著平頭，保

持著軍人模樣的中年男子，從軍是一種信仰，多麼地重要，不能被擊潰。

我意外地拍下這個片段，剪接在《梅花》的電影畫面之後，當戲院裡大家笑成一團，鏡頭突然剪接到那群中年教官的表情時，戲院裡所有人都愣住了，笑聲愈來愈小，愈來愈小，最後大家開始專心的看著這群人的樣子。

影片中有一位大叔試圖要開口，卻講不出話，他不知道怎麼去說，曾經從軍是多麼榮耀的抱負，但現在，講起職業軍人、講起愛國情操，卻是多麼複雜難言的情緒。

但我相信那一刻，戲院裡的觀眾都感覺到了，訕笑後大家臉色一沉，不是因為看見那三個男人哭，是因為開始從別人的生命經驗來體驗這件事，開始理解，一個現在看似荒謬的電影情節，或跟我們的歷史觀、政治背景不一樣的人，你必須很柔軟的去看他。

愛國，那個年代共同的信仰

事實上，在那個時代，人們必須有信仰。

軍教片之所以當紅，必須回溯到七〇年代。國家接連承受退出聯合國、與日、美等國斷交的政治挫敗，在風雨飄搖的年代，我們需要一個主旋律。

所以，國家機器就跳出來，這是金馬第二個十年的主旋律，政府要求電影公司必須拍這些政宣愛國的影片，來穩定民心，《英烈千秋》、《八百壯士》等電影就這樣出現了。

這樣的做法也的確奏效。電影裡描述的大中國戰區，人人拋頭顱、灑熱血，觀眾愛國心油然而生。雖然我自己不復記憶，但聽媽媽轉述，還在念小學的我，看到電視重播電影對日抗戰的片段，眼淚竟然會潸潸地流下。

那時的我不會知道，原來電影背後意識形態的操作，是這麼明顯有企圖的。多年之後當我意會過來，覺得非常荒謬，原來，我也是那個曾沉浸在

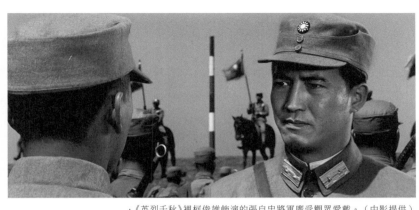

·《英烈千秋》裡柯俊雄飾演的張自忠將軍廣受觀眾愛戴。（中影提供）

一整個看似虛幻，但熱血又熱烈的情懷之中的一人。

電影中以對日抗戰來激發國族情緒，但時間一過，終究會顯露出它的另外一種面向。

所以，《我們的那時此刻》在電影截取的軍教片片段裡面，我盡量以當年電影原始的方式呈現。比如小孩帶頭一起唱〈梅花〉[1]。還有，當年電影裡的女人被塑造成在照顧家中老小之外，還要隨時給自己的男人崇拜與愛，像是恬妞與張艾嘉滿懷仰慕的對著自己的愛人說，「你那麼堅強，那麼有男子氣概，我……恨不得馬上嫁給你，給你生十個兒子……」，這樣的台詞，時空差異的現在聽起來非常的奇怪，可是當時在戲院裡面，我們可是一起同仇敵愾，熱淚盈眶的。

1

《梅花》電影同名主題曲由導演劉家昌作詞、作曲，因電影走紅，在當時社會傳頌一時。梅花，也象徵著國家與民族性格的多重意義。

製作《我們的那時此刻》時我在想，當年我只是掉淚而已。但是真的有人會因為這些電影，而改變他們的人生嗎？

結果真的有，而且還不少，當時許多熱血男兒，受到電影的感召，在民生物資匱乏的年代，既然穿不暖也吃不飽，不如滿腔熱血從軍去，有穩定的收入，又可以榮耀鄉里。

周星馳 vs. 柯俊雄

本來我打算找一個人單獨聊聊他的觀影經驗，但對方大概覺得，兩個陌生男人面對面回憶往事，有些彆扭，所以又找了幾個昔日軍中同袍來。就這樣，一群五十幾歲的中年男子，聚集在酒吧裡話當年。

很驚訝的是，電影對他們的影響這麼深遠。他們幾乎把台詞一字不漏地背下來。就像我們調侃現在年輕人會背周星馳的電影台詞般，這幾個男人背的是《英烈千秋》[2]裡男主角柯俊雄的台詞，我的天啊！簡直張自忠將軍

（柯俊雄飾演角色）上身。

但時光終究是悠悠的前行，往日情懷放到今日，還是相見不如懷念。我記得有一次試映會，工作人員邀請這三位教官來觀看，並安排柯俊雄先生出席，當那三位教官親眼看到柯俊雄，就像小影迷看到仰慕已久的明星，馬上立正敬禮「長官好！」柯俊雄見狀，反倒是有些尷尬地和他們回禮。

早期軍教電影都是配音，說得一口標準國語，但柯俊雄本人並非外省籍，而是土生土長的台灣人，聲音跟銀幕裡落差很大。當那三名教官試圖跟柯俊雄表達他主演的電影是如何影響了他們時，柯開口回話，台灣國語和電影裡字正腔圓的北京腔完全不同時，我看到那三個人表情都傻了，彷彿聽到影迷的玻璃心，啪地一聲碎了。

2　《英烈千秋》由中影製片，一九七四年出品。丁善璽導演，演員為柯俊雄、陳莎莉等人。該片是描述對日抗戰英雄張自忠的傳記式電影，一九七二年中日斷交，日本與中共建交。抗日題材蔚為風行，該片是台灣首部政宣電影。

紅葉少棒，一場世紀大騙局

不僅是愛國片的全民洗腦，當時政府其實費盡心思在各方面塑造一個巍巍中華的榮景，不知道有多少人知道，讓台灣引以為傲的棒球王國，也是始於這樣的一場世紀騙局。

七〇年代，政治上的接連挫敗，台灣成為名副其實的孤島，有錢又有權的人移民去了，留下大部分走不了的人。中華民國政府外交局勢節節敗退，整個社會就像隨時就要被共匪占據，很可怕的氛圍。

同一時間，日本和歌山棒球隊[3]剛拿到世界少棒冠軍。政府就決定邀請他們來台打友誼賽。但，問題來了，哪支隊伍才足以和世界冠軍一較高下？

我們派出的隊伍是紅葉少棒。消息一出，媒體報導開始湧現。當年台灣棒球雖然表現不俗，但球隊仍是苦哈哈的。小學生們理個光頭、赤腳，沒有設備，只能拿木棍、石頭和輪胎來練習。

任何人都可以想像得到：和歌山隊伍頂著世界冠軍光環，個頭高大壯碩、穿著西裝革履來台灣，我們卻派出這樣的團隊應戰。如果紅葉輸掉，沒有人會怪他們；但如果紅葉贏了，不得了，這在當時會是多麼大的鼓舞？

一個小學生背負一輩子的愛國情操

「紅葉一定要贏！」這個當時由國家力量直接介入的命令，對紅葉國小的校長而言，壓力之大可想而知。所以他們做了一件事，找一群國中生混搭在隊伍裡，交換身分。也就是說，報名的是小學生，可是上場打球的有一部分是國中生，這是一場國中生對國小生的比賽，所以我們贏了。

3 紅葉少棒事件，據後人考證，當時來訪的日本和歌山棒球隊實為日本關西明星隊，不是世界少棒冠軍隊，卻被當局包裝成冠軍隊伍來台，引發話題性。而少棒規定國小生參加，年齡限制應是十二足歲以下。當時我隊有六名隊員超齡。

是的，在大人的主導下，四十多年前我們開始打假球。第二天，當時的報紙寥寥數頁，卻大篇幅報導這場比賽，以類似「我們打敗世界冠軍棒球隊、中國人站起來了⋯⋯。」等言論來定位這場勝利。

這一場勝仗，激起了我們的民族自信心。愛棒球就是愛國，從紅葉之後，金龍少棒、巨人少棒等等，我們接連拿下世界冠軍，接著少棒、青少棒、青棒拿了三冠王。台灣棒球愈來愈強，棒球小將光榮回台的時候，坐在軍用吉普車上遊街，接受萬人空巷的擁戴。

不分老小，我們半夜守著電視，當台視轉播棒球賽的開場曲響起，老老小小就盯著螢幕整晚，看到中華隊贏了，三更半夜，我們照樣放鞭炮。

台灣棒球就這樣強盛起來。我們開始有自己的職棒，是全世界少數十二個有職棒的國家。可是，當我們再回頭檢視紅葉少棒，終究，紙包不住火。

在那一場對和歌山棒球隊擊出安打的人，他永遠不能跟別人說，其實打出

安打的人是我耶，明明我才是那個英雄。媒體也好、社會也好，所有的文獻記錄是，擊出安打的是那位小學生。

而那位小學生，他知道自己根本就沒有上場打球，可是每個人都說他是台灣之光、民族救星。憑什麼？憑什麼一場愛國任務、民族的榮譽感，必須要由一個小學生跟一個國中生承擔一輩子？

當年紅葉少棒的那一群人，大都是原住民，現在大概五十至六十歲，活著的只剩三分之一，壯年早逝。紅葉的光環消褪後，一場功名只換來虛無的榮耀，當時台灣棒球剛起步，沒有很好的棒球人才培訓制度，浮上心頭那種恐懼、擔憂或者是忿恨不平，他們不知道怎麼去發洩，所以借酒澆愁。

從小以來，對我們國家而言，對社會而言，原住民運動選手只有一個意義，就是為國爭光。但我忍不住去想，為國爭光，然後呢？一群人的一生都被犧牲掉，只為了換取所謂的「愛國情操」，換取那一紙跨頁版面寫著「中國人站起來了」帶給當權者的虛榮心？

你愛的國是什麼「國」？

我不是要說，在這樣的情況下，我們不該愛國。只是，愛國情操也好，民族自信心也好，被操作的愛國情操，是極度自卑底下所產生出來的自大。

當時的慷慨激昂，現在反而應該回頭來釐清，我們的認同究竟是什麼？是台灣、是中華民國、是中華台北、是亞東關係協會，還是什麼？或許，我們根本不知道我們要認同什麼？

對我而言，當然無法去否認在文化和歷史脈絡下，我們與中國難以切斷的關係，但那不代表是一個國家的認同。今昔對比之下，歷史格外荒謬，我們曾是如此熱烈地大聲說愛，但此時我們卻需要再去想想，再想想，愛的指涉對象是什麼？

柯俊雄

知名影星｜1945年1月15日～2015年12月6日

「退出聯合國的時候，哇！老百姓很憤怒。就好像一個船要沉下去了。

那時候拍了這幾部戲（軍教片），大家看得掉眼淚啊、感動啊，年輕人好像突然抓得到什麼東西，心裡很亢奮，大聲喊著投筆從戎，就是想保衛這個國家。」

柯俊雄以《英烈千秋》獲亞太影展最佳男主角、《梅花》男主角。

03　愛國：《梅花》國家需要一首主旋律

04

三廳電影

——愛是青春最美的嚮往

《我是一片雲》：女工的瓊瑤夢

愛情是一種巨大的力量。瓊瑤電影不僅給了時代一個做夢的權力，也給了那個苦澀年代，「敢追求」的幸福滋味。少女夢是做出來的。小時覺得是夢，長大發現它真的是夢；再大一點時，會發現人如果沒有夢，是沒辦法活下去的。

電影：我是一片雲 Cloud of Romance　圖片提供：瓊瑤、高雄電影館

《我的少女時代》，最近大受歡迎，其實要論起來，瓊瑤的三廳電影，應該是台灣所有少女電影的鼻祖。

誰沒有青春？誰沒有夢？不只少女，還有時代。

我與趙薇的訪談中，她對瓊瑤電影有一段很傳神的描述，趙薇說：

「它確實是一個夢，是一個做出來的夢。小時候覺得是夢，長大時發現它真的是一個夢；然後等你再大時，你會發現人如果沒有夢，是沒有辦法活下去的；或者沒有辦法面對愛情、生活、方方面面，然後你會對人性和愛情不斷的流淚。」

瓊瑤電影不僅是一個「少女夢」的時代，也是台灣從農村走向加工出口外貿經濟的年代，農村少女走進加工出口區，搖身變成為女工。我的母親，就是其中一個離開彰化故鄉的紡織工。

那是一個理髮廳比咖啡廳多，女工比女學生還多的年代，當時最流行且驕傲的一個詞，就是台灣的外匯存底世界第一，憑藉的就是大量年輕女性勞動力的投入。

這群女工正值青春少女年華，對人生、愛情、家庭充滿憧憬。

瓊瑤用三種姿態進入這群女工的生命裡。一種姿態是文字，就是小說；另外一種姿態是電影；第三種姿態是歌曲，很多瓊瑤的歌曲影響力，也是我們想像不到的。

三首歌，映照出一個時代

有三首歌我覺得非常適合詮釋這個女工的時代。

分別是〈孤女的願望〉[1]、〈我是一片雲〉，以及〈祝你幸福〉。

〈孤女的願望〉是一首台語歌，歌詞是感傷的，但節奏是輕快的。女工孤單一人，隻身來到都市工廠裡工作，儘管只有十幾歲，但是妳必須自食其力，沒有辦法靠爸爸媽媽，原來「離開」這個詞，在那個時代不僅只是離別，還代表對未來懷有希望。看看歌詞：

請借問門頭的，辦公阿伯啊，人塊講這間工廠，有欲採用人，阮雖然還少年，攏不知半項，同情我地頭生疏，以外無希望，假使少錢也著忍耐，三冬五冬，為將來為著幸福，甘願受苦來活動……

我母親在「家庭即工廠」的年代，總會邊黏糊著小雨傘邊哼唱著這首歌，這首歌對她而言，代表很複雜的一種情緒。

孤女是悲情的，可是講悲情，也可以讓描述自己可憐的那個人，得到心理安慰或釋懷。我母親也是裁縫工，對她而言這首歌有很大的安慰作用，

「我們都是孤女，我們的願望很簡單，就是找到一點點希望與幸福」。

第二首《我是一片雲》[2]，瓊瑤的影響力在這時進來了。《孤女的願望》歌曲裡的角色，可能是十四到十六歲，《我是一片雲》就是十八到二十歲了，她可能已經在工廠待了三、五年，有一些自主使用的收入，雖然寄錢回家，但也攢了一些錢在身上，突然間有一種希望出現，叫做愛情。

我是一片雲，天空是我家，朝迎旭日升，暮送夕陽下，我是一片雲，自在又瀟灑，身隨魂夢飛，它來去無牽掛。

這裡面最大不同是，悲情不見了。這些女工開始認知到：女工只是我工作上的一個身分，我還是有夢想的，我是一片雲，可以飄來飄去……。經濟的自由，愛情的自由，出現了少女青春最美的嚮往。

1　《孤女的願望》電影同名插曲，由陳芬蘭主唱。是首記錄臺灣由農業社會邁向工業化的經典歌曲。
2　《我是一片雲》電影主題曲，由瓊瑤親自作詞，左宏元作曲，鳳飛飛主唱，描寫女性期盼自由的心情。

087

第三首〈祝你幸福〉[3]，這時女工們更大一點了，二十四、二十五歲了吧！可能來自家裡的壓力，自己也有了嫁人的念頭，於是她們選擇離開工廠進入家庭，女工們朝夕相處，姊妹情深，〈祝你幸福〉這首歌祝福別人，也鼓勵自己。

送你一份愛的禮物，我祝你幸福，不論你在何時，或是在何處，莫忘了我的祝福。人生的旅途有甘有苦，要有堅強意志，發揮你的智慧，留下你的汗珠，創造你的幸福。

這首歌現在聽來曲調簡單，但是那種姊妹淘要分開，又依依不捨的情緒，很動人。而且這個少女時代的祝福，不是事業成功，而是對幸福的嚮往，成為這個時代最動人的詮釋。

那時此刻，阿雲為誰掉眼淚？

從〈孤女的願望〉到〈祝你幸福〉，有一個很重要的差異，就是愛情。對當時的少女而言，愛情電影或歌曲，除了獲得無比的慰藉，還能編織出自己夢想的未來。當他們排除萬難嫁得好歸宿後，這些曾經陪伴他們走過生命的歌曲，轉而讓她們更堅強面對現實枯燥與經濟壓力。

在《我們的那時此刻》電影裡，我找到一位當時的女工，叫阿雲，她當時在汐止的工廠工作。阿雲，名字裡有一個「雲」字。

雲，有一種想像，飄逸的，自由的。她們在工廠裡追求的不是升官發財，在前途無光的情況下，尤其是對那個年紀的少女而言，愛情變成一種巨大力量。

3 〈祝你幸福〉為藝人鳳飛飛以歌手身分正式發行的第一張個人專輯，該曲為專輯的同名主打歌，至今仍廣為傳唱。

當時三廳電影最紅的就是林青霞、秦祥林、秦漢、林鳳嬌，二秦二林，足以騷動一整個世代的愛情。阿雲直到現在，竟然可以為了電影裡誰和誰沒有在一起而流眼淚！

她說：「沒結果，還一直看。」

我在想，她是為了秦祥林跟林青霞沒有在一起哭？還是為自己而哭？

因為電影，她們還保有那機械式生活外一絲絲的幸運，在那個封閉時代，現實中不存在的，電影反而讓她有了盼望。單純做夢，也是一個幸福的年代。它沒有太大、太多的欲望。雖然，大家都會譏笑三廳電影，但那個可以做夢的年代其實是很幸福的。

《心有千千結》：不是逃避，而是鼓勵

很多人看瓊瑤電影，會覺得是一種情緒的逃避，可是我並不認為。如果你仔細分析那個年代的電影，像《一個女工的故事》、《心有千千結》，都會看到裡面勞動女性的形象，比如說工廠女工、看護等。

像《心有千千結》，甄珍演一個護士，照顧秦祥林的爸爸。男方家大業大，最後就是公子愛上小護士。它雖然是個愛情故事，但是裡面可以看到勞動女性的身影。

對我而言，這些都不應該被描繪成「躲在自己的世界裡」，它不是逃避，反而是一種鼓勵，鼓勵這些女工或是女性勞動者，去面對自己的身分。也就是說，妳可以去追求自己的夢想和愛情。

當然我們現在來看，這樣的愛情追求過於簡化。但它有一部分告訴你，人是可以去追求的。當時，有人會嘲笑聽鳳飛飛的歌、看瓊瑤小說的人，她們被認為跟大學生不一樣。但那也是一個大學錄取率只有百分之十幾的年代，女工肯定比女學生還要多很多。

鳳飛飛絕對不只是一個歌星而已，她代表那個世代理想的女性形象。中性裝扮，略帶台式語氣的親切國語，她有女孩的心，可是又還沒有到霸道的男性形象，是一個時代非常重要的新價值符碼。

瓊瑤讓大家進入美好年代，一旦加上鳳飛飛的歌曲，兩個人合體就更無敵了，幾乎打遍所有少女心。

羞於面對，到勇敢致敬──電影開啟世代理解

電影像一部時光機，總是可以穿越時空，把我們帶回到某一個年代。

透過視覺影像，我看到我母親的那個時代，究竟是怎樣一個背景，又有什麼樣的風景。看電影，我和母親可以進入相同的時空，用相同的語言，自然對話也成立了，這也是我拍這部影片，最想要開啟的世代理解。

·《心有千千結》裡甄珍與秦祥林飾演的男女主角，滿足當時許多少女對愛情的想像。（李行提供）

·《一個女工的故事》裡，陳秋霞飾演一個克勤克儉的女工，
　從她身上可以看見當時台灣廣大女性勞動者的身影。（中影提供）

我們的那時此刻

我父母親的那個時代，人心是善良的。先不談對錯，現在台灣社會有一點仇富氣氛，可是她們那一代會覺得，有工廠願意收我們，雖然收入普通，但是老闆只要肯用我們，讓我們能撐起基本生存他們就滿懷感恩。這樣的價值觀對我們而言，恐怕很難理解。

上片試映時，一個三十幾歲的大男孩，看完後一直哭，哭到會發抖，好激烈！看到他哭到抽搐，當場真想給他一個擁抱！

我問他，為什麼那麼激動？他冷靜下來，深呼吸幾次後，跟我說，「導演，我媽媽是女工，這部片子裡面出現的歌曲，我都聽媽媽哼唱過，可是我卻假裝沒聽到⋯⋯。」

講到這他又開始大哭，他不知道自己為什麼故意忽略媽媽。現在，他只想告訴她，「我很在乎妳，在乎妳唱的歌，妳看的電影」。

其實我也是。我爸媽只有小學程度，以前學校填家長資料，有一欄要填父

母學歷，每次我都好掙扎。我在想自己要不要亂填，就寫高中，可是最後我還是寫小學。

想到這件事的當下，我還是有點羞愧，為什麼我沒有勇氣去面對我父母是從農村到工廠這件事情，我現在會很勇敢的大聲說出來，用各種方式向他們致敬！用電影吧，我想。

趙薇

演員、導演｜1976年3月12日

「瓊瑤的電影……它確實是一個夢，是一個做出來的夢。小時候覺得是夢，長大時發現它真的是夢；然後，等你再大時，你會發現人如果沒有夢，是沒有辦法活下去的；或者說，沒有辦法去面對愛情、生活，方方面面。」

以《還珠格格》「小燕子」角色一炮而紅，後接演多部瓊瑤電視劇，演而優則導，二〇一四年《致我們終將逝去的青春》首執導演筒。以電影《親愛的》入圍第五十一屆金馬獎最佳女主角。

被時代辜負的人

老兵

《搭錯車》：蹉跎了誰的一生？

沒有人生來是為了當兵，跟著
國民政府撤退來台的六十萬軍
兵，在歷史遺緒中無法退役。
就像《搭錯車》的啞巴老兵，沒
有身分、居所，該如何吶喊，
才能讓大家聽見時代的過錯？

圖片：七〇年代眷村一景　圖片提供：美聯社

當兵是許多男生回味一生的事。我當兵的那兩年堪稱順遂，因為自有生存之道。我會畫畫，逢年過節就被抓去做文宣，得以躲過辛苦的操練；另一方面，我懂得採取比較低的姿態活著。比如我服役時，長官要求我們入國民黨籍，不願意入黨的人，就會被班長帶到烈日下練刺槍術，原地突刺，刺，再刺。透過窗戶看著他們，我猶豫地簽了下去。

說起來，我的故事乏善可陳，但我對於一群男人聚集在一起會發生什麼事，實在很好奇，所以剛開始學習紀錄片時，我去拍攝軍中的故事。我有一個在高職任教時的學生正在當兵，經常與我通信，說他喜歡上一個銀行客服的電話女生，我問他，你們見過面了？他說，從來沒有。但信中描述那段情感的文字又是如此活靈活現，顯現出他有多麼地為她著迷。

這讓我非常好奇，在軍隊這樣陽剛的場所，對女性有著怎麼樣詭異，甚至是扭曲的想像？我想去拍這男孩的故事。這將是一部軍教愛情喜劇紀錄片，想想，愛情、喜劇，都是多有賣點的題材呀。

可惜後來拍到一半，他逃兵了。

他是一個在美術上很有才華的學生，可是這樣的人到了軍營，他不能理解，手怎麼擺、牙刷怎麼放、中指貼褲縫，那都是規定好的，違反規定就是要接受處分。他當得很痛苦，就逃兵了。在那個年代，逃兵是非常嚴重的事，他很害怕面對軍法制裁，就告訴法官他有幻聽，好像有人在耳朵旁不斷跟他講話，於是他就被送到精神病院接受治療。

這整件事對我而言非常瘋狂，他只是因為對一個女生有好感，然後又不適應軍中生活，想逃離，又怕被判軍法，稱自己有精神病，就這麼住進精神病院。

進去之後才發現，對軍醫而言，病人有沒有被治好不重要，重要的是他不能死在這裡，所以一定要投藥。我趁著探視他時拍下藥包，拿給精神科醫師看。後來他在那邊住了快一年，到後來整個動作都變得非常的怪異，無法自在地控制身體與大腦。

那時我就在想，我自己當兵沒有問題，為什麼他不行？當時我得到的結論是，對，一定是他不適合當兵。

一定是他不適合當兵

人很奇怪，會把不好的記憶抹除，但實際上，只是被隱藏在更深層的潛意識裡。當時被我遮得好好的東西，現在卻一股腦地跑出來。

當兵朋友告訴我一個他經歷的事，他還是中鳥的時候，老鳥要整菜鳥給中鳥看，這是很重要的銜接教育，將來中鳥變成老鳥後，必須知道如何整菜鳥。

那位倒楣的菜鳥剛下部隊不久，不到一個月吧。當時他正在站哨，老鳥們在對面的大樓裡，中間隔了一個大操場。老鳥示範打電話。鈴，菜鳥接起來，「喂，××××，長官好」，話筒傳來低沉的聲音：『你完蛋了。』

菜鳥一聽很緊張，「報告長官，這個……」

『不要說話，你被滲透了，我現在在遠處看著你，你已經被滲透了。』

那個菜鳥臉色鐵青，從站哨亭探出頭來東張西望？我已經看到你了。』、『你等著關緊閉好了』。砰，電話掛掉。

老鳥掛電話的那一刹那，大家都笑翻了，因為每個人都學到這一招，原來還可以這樣整菜鳥，老鳥自己也笑得很開心。

不到一分鐘，砰的一聲，一個槍聲從遠處傳來，大家趕緊跑到門口的衛哨點，結果看到菜鳥含著槍管，腦漿迸射在後方牆壁上。當所有的人圍著這具屍體的時候，沒有人講話，可是每個人心裡面都在想同一句話，「一定是他不適合當兵，我們都這樣走過來了，還不是沒事……這一定是他自己的問題。」

慢慢地，輔導長、營輔導長全部都跑來了，大家都沒有講話，可是這一句話就像病毒，在每個人心中傳染過一輪。最後軍方的解決方式好像是請他的母親趕快來看他一眼，然後說是跟女朋友分手之類的想不開。

當我因為拍攝紀錄片的緣故再度接觸到軍人議題，精神病院裡的這位學生、這個菜鳥的故事，都讓我重新想起，到底是誰的問題？他們不適合當兵，我就適合？那……又有誰天生適合當兵？

李師科事件：老兵的悲哀

軍人為什麼存在，因為有戰爭。還是軍人是一個必要之惡？或是必要之善呢？我忍不住想知道，一兩年的軍旅生涯就足以把人逼瘋，那麼大半輩子都在當兵的「老兵」，他們如何看這個陪伴自己快一生的身分？一九四九年跟著國民政府來台的數十萬軍民，他們不是生來就是為了當兵，卻因為戰爭，成了思想上無法退役的老兵。

虞戡平導演在一九八三年拍攝《搭錯車》[1]，述說啞巴老兵的故事。上映後火紅程度幾乎是當年的《海角七號》，因為歌曲實在太經典，不但有羅大佑、侯德健、蘇芮唱的〈酒矸倘賣無〉、〈跟我來〉，還有吳念真填詞的〈一樣的月光〉，到現在許多人都能琅琅上口。

這部片非常鮮活地帶出了老兵的形象，以及老兵所處的場域。而孫越扮演的老兵形象太鮮活，以至於人們想到他就想到老兵。孫越飾演一個拾荒的老人，跟鄰居寡婦有一種互相依偎的關係，在那樣的年代裡，單身軍人大多如此。

片中把孫越設定成啞巴，啞巴無法發聲，就像老兵的處境一樣。真實世界裡面的老兵都不是啞巴，他們都在吶喊著，可是他們所有的吶喊，就跟一個啞巴是一樣的。

1　《搭錯車》拍攝地點為現在的大安森林公園，是以眷村為背景的歌舞片電影。獲第二十屆金馬獎最佳男主角、最佳原作音樂、最佳插曲、最佳錄音等四項大獎。

老兵究竟是處於一個怎麼樣的處境？一九八〇年，台灣發生一件非常大的事，就是李師科[2]搶案，他是全台第一個搶銀行的人，媒體大幅報導，李師科跳上土地銀行的櫃檯，大喊「不要動！錢是國家的，命是自己的。」

我因為剪片再度翻出這個新聞片段時，只覺得很悲哀。李師科是一名老兵，一九四九年跟著國民政府效忠國家來到台灣的老兵，不是軍官、不是技術士官，就只是一個兵。終其一生，年輕時因為禁婚令不能結婚、也不能退伍，直到五十幾歲獲准除役。離開軍隊的他能做什麼？就只能當一個計程車司機，領著微薄的收入度日。

一九八〇年代台灣經濟剛好起飛，所以就開始有了銀行融資、貸款，當時的銀行全部是國營，有權有勢的人可以去跟銀行借錢，破產或事業失敗時卻不用還，產生一堆呆帳。

這件事對於這一個把生命奉獻給國家，最終還是沒有得到任何回報的人，情何以堪？我所捍衛的國家，我捍衛的民脂民膏，竟然是可以這樣被搶

106

走？在李師科眼裡，你可以用那樣「合法」的手段奪走，我沒有辦法，只好用搶的。

李師科是一個壞人，因為他殺死了一個警察，奪走他的槍，搶劫時還射傷一個銀行行員。但我們不該就這樣簡化問題，不去思索他為什麼這麼做。

搭錯國民黨的車來台灣？

一九四九年國民政府帶著兩百萬軍民大舉遷台，將台灣視為反攻大陸的基地。當年盛行一個口號，「一年準備、二年反攻、三年掃蕩、五年成功」，來台是迫不得已的選項，是暫時性的，又何必在此生根？

2

李師科，山東人，中日抗戰後編入國軍隊伍，濟南陷共後，隨著政府來台，一九五九年因病退役。持槍搶銀行被捕後，李師科告訴記者：「因看不慣社會上太多經濟犯罪，所以早想搶銀行。」被捕後隨即被軍事法庭判處死刑。

107

政府在民國四十一年時頒布《戡亂時期陸海空軍軍人婚姻條例》[3]，明令基層士兵沒有身分證，只有兵籍資料，年滿三十八歲前不得結婚。

一個又一個五年過去，政府在很早的時候就知道反攻無望，但他們一路欺瞞。反攻喊了二、三十年，直到年輕力盛的阿兵哥紛紛凋零、禁婚令取消，這些兵都年近中年，能跟誰結婚？無非是在婚姻市場上也相對弱勢的精神障礙及家境清苦的女性。直到四、五十歲退役，他們當了近半輩子的兵，幾乎沒有什麼專長技藝，只好做點小生意，賣包子、煮酸辣湯等。住得起的地方也就只有違章建築。

現在可能很難想像，如今是台北市黃金地段的大安森林公園，以前是個大違建，住了兩三千戶人家，後來都市綠化，被劃為七號公園預定地，原來的人被安置到國宅，但不是每次拆遷都這麼順利，後來陸續出現的十四、十五號公園案[4]，就沒有得到妥善安置，多數人是被驅逐的。

《搭錯車》就是在七號公園預定地拍的，當年就地搭建的房屋陋室，數十年

後卻變成都市發展之瘤，必須被剷除。而我們並沒有從歷史中學到教訓，那些無情的拆遷，直到現在都還在上演。我特別挑選《搭錯車》拆房子的片段，在剪輯上跳接公民記者錄下的拆除苗栗大埔「張藥房」影像，去對比國家機器與手無寸鐵的民眾，紀錄片《我們的那時此刻》要告訴觀眾，原來這三十年來，國家暴力都沒有改變。

用一捆錢買一個女人的胳臂

拍完《搭錯車》以後，孫越儼然成為老兵代言人。隔年，他又接拍《老莫的第二個春天》[5]，講得是老兵要買老婆的故事。

3 一九五二年頒布《戡亂時期陸海空軍軍人婚姻條例》，規定未婚軍人三十八歲以前不得結婚。該條例五年後就廢除，但根據軍中慣例，下級結婚仍需由上級特准。

4 十四號公園現為林森公園、十五號公園現為康樂公園，一九八三年電影《兒子的大玩偶》中《蘋果的滋味》，與一九八五年《超級市民》，都是以此地區為背景拍攝。一九九七年台北市長陳水扁任內遭拆除，引發全台第一場反都更運動。

109

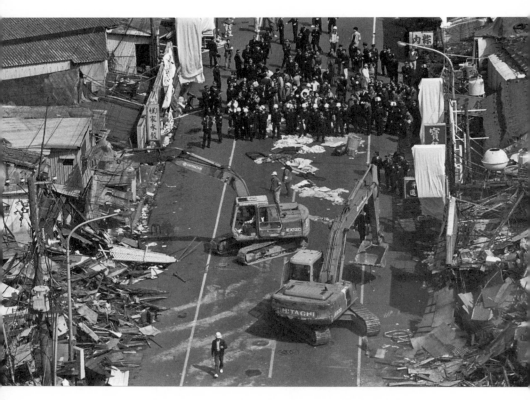

・一九九七年十四號公園拆遷案，引發全台第一場反都更運動。（圖片來源：美聯社）

我們的那時此刻

我記得有一個段落，老莫的同袍常若松（老常）跟他說，你也要娶一個老婆。老常丟出一捆一捆錢說，「頭找到了，胳臂找到了，這是兩條腿……」電影裡，是用這種金錢的方式去描述老兵娶老婆的概念。

用一捆錢買一個女人，我年輕時看到電影，覺得好震撼，為什麼一個人可以被肢解成一個單位來計價？但現在回頭看，也許是年長了，我開始思考是怎樣的一個背景，讓這一個男人，對於女性的認知會扭曲到這樣？

《老莫的第二個春天》最後是歡喜收場，可是那一種對女性角色的描述，和我前兩年在高雄甲仙拍《拔一條河》時，看見的外籍配偶處境是相似的。

拍攝時，我會遇到越南媽媽帶著他兒子去買菜，賣菜的大嬸一聽到她的口

5

《老莫的第二個春天》一九八四年出品，退伍老兵老莫在朋友的建議下，迎娶原住民少女玉梅，經歷第三者的介入，最終仍一家團圓。該片獲得第二十一屆金馬獎最佳影片獎，編劇吳念真獲得最佳原著劇本。有趣的是，此片將當時轟動一時的李師科搶案寫入劇本。

音，很明顯就知道她不是台灣人，大嬸就問，「妳從哪裡來的？那妳丈夫是用多少錢把妳買來？」

我在當下聽到的時候，會很自然的去想，她為什麼會這樣問？也許沒有惡意，可能只是因為兒子一直沒有結婚，很擔心，所以到處去問看看。但是，是一個怎樣的時代，怎樣的社會發展，我們會在三十年前看到一個老兵用金錢去丈量一個女子，三十年後，還是有人會用同樣的方式去丈量一個從越南、柬埔寨、泰國或菲律賓來的女子。

過去也好，現在也罷，這名男子也好，這名女子也罷，他們都是弱勢者。

面對老兵，我可以理解，一個非常弱勢、一輩子感到被欺瞞的人，只能用這種語言，幫自己得到那一絲絲的尊嚴，只能這樣做，才會讓他感受到「我還活著」這件事。我不想單單把這個歸結為命運，他們是大時代下的被壓迫者。

孫越

知名影星 | 1930年10月26日

「從《搭錯車》以後,我演老兵變成是一份責任,能夠為他們訴說成長經歷。時代過去了,很多事都化解了,老兵走了,活著的垂垂老矣。可是呢,像麥克阿瑟所說的,『老兵不死,只是逐漸凋零。』這些在國共抗戰中付出心血的老兵,應該多給他們一份敬意。」

以《搭錯車》獲第二十屆金馬獎最佳男主角,老兵形象深植人心。曾於受訪時提及,拍攝完《搭錯車》後決定從事公益事業。

台灣新電影

——我們該怎麼面對自己

《兒子的大玩偶》：小丑你是誰？

三十年前《兒子的大玩偶》碰觸台灣認同問題，我們不知道自己該用什麼名字、樣貌去面對世界。當塗抹上小丑面具，別人才會說「原來！我認得你」。

可是人們永遠不知道小丑面孔下原來的面貌是什麼？台灣原本的面貌又是什麼？

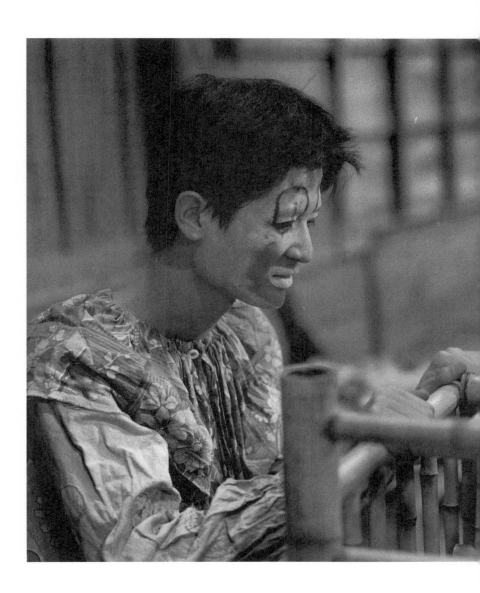

電影：兒子的大玩偶 The Sandwich Man　　圖片提供：中影

台灣新電影運動[1]，每一個人都可以解讀它的意義是什麼。但如果說台灣新電影是自溺的，最後讓觀眾逐漸消失的論點，我非常不認同。

政治上對台灣近代史的解讀，台灣本土化，有些人認為是從一九九八年第一任民選總統李登輝拉起馬英九的手說：「他是新台灣人[2]」那一刻開始。

但我認為一九八二年《光陰的故事》[3]上映，台灣時代氛圍慢慢改變，五年後台灣解嚴，本土意識的波濤洶湧是從新電影開始。

不過新電影並不是像翻書一樣，馬上開啟了新的扉頁。在這之前有非常多文學界的活動，包括鄉土文學論戰，其中黃春明最具代表性。當然還有一些政治運動，以及民歌運動。民歌運動最重要的就是唱自己的歌，例如說楊弦唱了余光中的詩。雖然在語言、文學思維上還留有中國文化記憶的脈絡，但「根植於台灣」的概念已漸漸浮現。

譬如說黃春明的小說會直接用台語音譯，其中一篇《城仔落車》，意思是

116

「下車」，但卻故意寫「落車」。在當時還有出版品審核機制的年代，使用閩南語發音用詞是會有壓力的。但黃春明將《城仔落車》[4] 投稿給聯合報副刊，還特別提醒當時的編輯林海音，不可以把「落車」改成「下車」，當然林海音就沿用「落車」這個詞了。從這裡可以看到本土化的蛛絲馬跡，在新電影之前就已在文學中開啟，所以新電影和台灣文學的發展息息相關。

回頭來看，台灣新電影有非常多電影是改編自文學，例如黃春明《兒子的大玩偶》、隱地《光陰的故事》、白先勇《玉卿嫂》、《金大班的最後一夜》、《孽子》、王禎和《嫁妝一牛車》、朱天文《童年往事》、《小畢的故事》等。

1　台灣新電影，亦稱台灣新電影運動或台灣電影新浪潮，為八〇年代至九〇年代左右，由台灣新生代電影工作者及電影導演所發起之電影改革運動。電影主要呈現寫實風格，其題材貼近現實社會，回顧民眾的真實生活，由於形式新穎、風格獨特，促成了台灣電影的新風貌。

2　一九九八年馬英九首次競選臺北市市長時，李登輝曾高喊「新台灣人」助其當選。

3　一九八二年，台灣中影出品《光陰的故事》，由陶德辰、楊德昌、柯一正、張毅聯合執導。

4　《城仔落車》是黃春明正式發表的第一篇小說，刊載於聯合副刊。

新電影還有一個非常重要的標記，它代表一個新舊時代的轉變。以表演來說，侯孝賢導演長期合作的剪接師廖慶松提到，以前會用明星，但新電影卻不這麼做。連香港導演關錦鵬[5]也問，為什麼你們不用明星？但是小野卻說，不是不用，是因為明星太貴了。

我相信這些導演還是想要用明星，但電影產業已經垮了，製作費用不夠，逼得他們沒辦法採用知名明星。不過他們改從劇場演員找，例如蘭陵劇坊的李國修、金士傑、李立群等。

《蘋果的滋味》：侷限中找到自由

我認為新電影最棒的價值，是侷限中找到自由。預算不足、明星不夠、審核制度的限制。他們在這些限制底下找到各種擦邊球，這才是新電影作為新舊交替年代最重要的反省精神。

我最喜歡的就是《蘋果的滋味》[6]，裡面「語言」這件事相當有趣。被車撞的張阿發只會講台語，開車撞到人的美軍只會講英語，居中協調的外事警察只會講國語。影評人聞天祥說，這部電影運用巧妙的語言差異，帶出階級制度。當它變成文學、電影博君一笑，對創作者而言，這是心裡的一種勇氣，必須去面對生命中某些悲涼、歷史上某些屈辱。更棒的是它在侷限下找到非常棒的表現形式：不是直接說階級制度，而是透過語言的運用。

《兒子的大玩偶》：我們從來不知道自己長相

很多人把《光陰的故事》當作新電影開端，但對我而言是《兒子的大玩偶》，這部片才是非常明確地將中國文化記憶、台灣本土現狀做巨大的切

5 關錦鵬，香港電影導演，以拍攝女性觸角電影聞名。代表作《胭脂扣》曾奪得第八屆香港電影金像獎最佳電影、最佳導演。

6 《蘋果的滋味》是《兒子的大玩偶》集錦電影之一。一九八三年上映，依據台灣作家黃春明小說《兒子的大玩偶》、《小琪的那頂帽子》和《蘋果的滋味》為基礎改編而成。

119

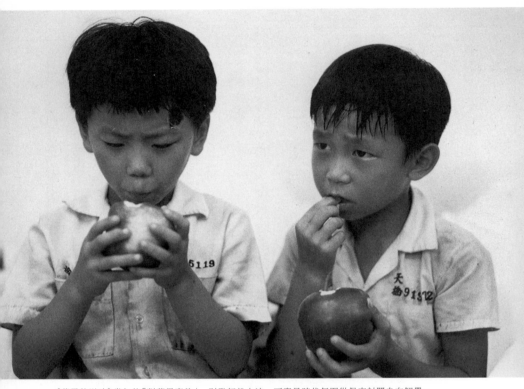

· 《蘋果的滋味》當年的「削蘋果事件」，引發軒然大波，可窺見時代氛圍從保守封閉走向解嚴。
（中影提供）

我們的那時此刻

割。《兒子的大玩偶》裡，主角身為父親，為了養家活口，找工作時，看到當時的日本雜誌，決定把自己打扮成小丑打工賺錢。每次回家，兒子睜開眼看到的父親，都是畫成一張小丑臉。後來父親失業了，不必再塗臉，兒子看到父親真實的臉孔後反而哭了起來，當這個失業的父親坐下來，又開始往自己的臉上塗粉時，妻子很驚訝地看著他說「你在幹嘛」。他說：

「我……我是我兒子的大玩偶啦」。

很多人看到這一幕會一掬同情之淚，或想到自己貧窮的過往。但這個塗粉或卸妝的舉動，對我而言，隱隱約約碰觸了認同問題，反而我們從來都不知道自己的長相。

事隔三十年再回去看這部電影，我掉下眼淚。三十年前《兒子的大玩偶》就碰觸台灣認同問題，我們根本就不知道自己該用什麼名字、樣貌去面對世界；當我們以台灣的樣貌面對世界時，有人拚命阻止，當我們塗抹上小丑面具，大家才會說「原來！我認得你」。人們不知道小丑面孔下原始的面貌是什麼，台灣的面貌又是什麼？

121

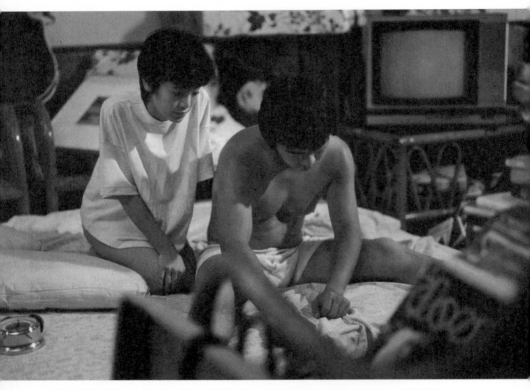

·《光陰的故事》第二篇《指望》，由楊德昌導演執導，展現其高度藝術性的電影語彙。（中影提供）

我們的那時此刻

《光陰的故事》：石安妮青春的回憶

《光陰的故事》由陶德辰、楊德昌、柯一正、張毅四位導演各執導一段，這部片有一種美國學成歸來，西方的電影語意。

任性的是，我將電影《光陰的故事》中石安妮《指望》和歌曲〈光陰的故事〉剪在一起。石安妮[7]是我年輕時的女神，相當於現在的宋芸樺、陳妍希。

《指望》這一段是由楊德昌導演執導，故事講述青春。有天在一個媽媽和姊妹三人家庭中來了一個男大學生分租房間，擾亂了這對姊妹的內心世界。有次家裡需要搬東西，剛打完球的男大生裸著上身進屋幫忙。石安妮飾演高中生小芬走出來，突然看到一個男性的身體，整個傻掉，退回房裡的同時，飾演大學准考生的姊姊入鏡。這樣的場面調度與電影語言非常厲害。

7 石安妮，一九八三年參與台灣電視公司八點檔國語連續劇《星星知我心》的演出，飾演長女「秀秀」而家喻戶曉。一九九二年十月她嫁給菲律賓裔的強納森·蔡，目前長住美國。在《光陰的故事》的第二段《指望》中飾演小芬；該部電影拉開了臺灣新電影的序幕。

不只看到生活，還看到了自己

侯孝賢導演的剪輯師廖慶松談到，之所以不用明星演員，還有另一個原因，因為明星的表演方式對新導演來說是不適合的。拍戲時侯導請演員走位、笑，演員會問導演，那我等一下要用一號笑、二號笑、還是三號笑？侯導當場愣住，他覺得笑沒有分一號、二號、三號笑，而是在怎樣的氛圍下，演員融入故事劇情的程度，以自己的感受發自內心的笑。

因為以前是用底片拍很貴，所以演員有個習慣，就是表演結束後，然後定格不動。定格是方便電影剪接、省底片，但侯孝賢認為，在平常生活中，人不會突然就不動了。

對很多新電影導演來說，拍電影是一種生活樣貌的體現，但有些演員不是這麼想，他認為表演必須專業、省底片、準確、可定格、與生活無關的。

電影策展人塗翔文說，他看侯孝賢的《童年往事》[8]，不只在裡面看到生

活，還看到自己。新電影和我們連結在一起，這也是它非常成功的原因。

我之所以不能認同新電影拖垮了台灣電影，是因為那段期間，新電影的產出和電影觀眾，只占了市場的十分之一左右[9]，非常小眾。台灣電影工業走下坡，不能怪這一群創作者和觀眾。擊垮國片的是港片和好萊塢電影，當時的商業國片和這些電影無法競爭。

有人怪罪新電影背對觀眾、失去觀眾，主因是媒體的關注，這些小眾電影在國際上得獎，成為台灣之光，放大了對新電影的討論及商業影響力。

8 《童年往事》由侯孝賢導演，於一九八五年上映的電影。故事劇情描寫一家族的悲歡喜樂，部份使用客家話與台灣話，以侯孝賢導演童年至大學聯考前之回憶自述為背景。

9 此數據引述自台灣電影資料庫盧易非〈從數字看台灣電影五十年〉，可知新電影大約生產了五十八部，約為全台灣五年期間（一九八二至一九八六年）總影片量（四百一十七部）的百分之十四。

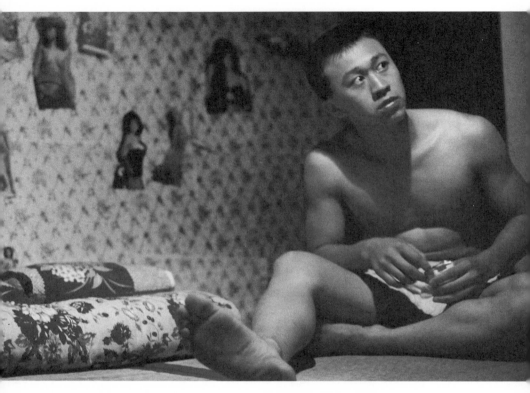

· 《童年往事》是侯孝賢自傳性色彩濃烈的一部電影,故事圍繞在一個家族的日常生活。
（中影提供）

126

我們的那時此刻

《悲情城市》：新電影的匾額與墓誌銘

新電影到一九八九年的《悲情城市》[10]到達最高峰，在那之後新電影熱潮就漸漸下來了。

既然台灣十分之九的商業電影已死，剩下十分之一的新電影是不可能存活的。新電影的票房大部分已經屢戰屢敗，《悲情城市》算是最後一個火花，它既是新電影的高峰匾額，同時也是墓誌銘。

之所以說最高峰，是因為它得到了威尼斯影展金獅獎，世界四大影展的最大獎；再來它碰觸禁忌話題二二八事件，兩者加乘帶來破億票房。

《悲情城市》其中一個片段：火車上一群人盤問梁朝偉飾演的聾人：「你是哪裡人？」梁朝偉聽不懂，情急之下用台語擠出「我……是台灣人」，千鈞一髮時，如果不是朋友出手解圍，差點就要被殺。我當時去電影院看這部片時，全場爆滿，可是看到後來，我前面、後面的人都在睡。大家以為進

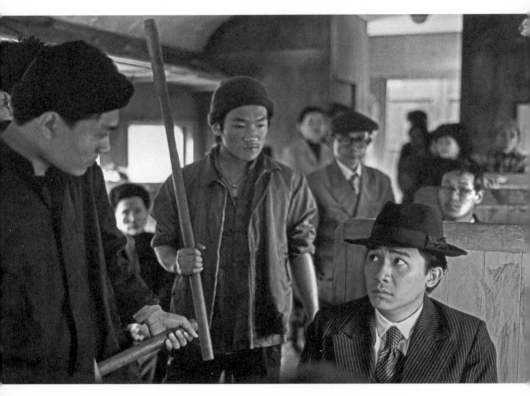

‧梁朝偉在《悲情城市》裡飾演聾人，搭火車遭人盤查時，卻緊張地大喊「我是台灣人」。
（陳少維攝影）

戲院會看到本省人和外省人互相殺戮的畫面，但事實上這部電影選擇的表現手法，是帶出那個時代的恐怖氛圍。

一九八七年解嚴前後，台灣有長達十年是社運狂飆的年代。一九八九年《悲情城市》上映前後，街頭上仍舊有許多社會運動、示威抗議。在街頭之外的戲院裡，突然也可以稍稍呈現歷史的轉型正義。

解嚴後有更多導演們開始挑戰更多禁忌的話題，像是談白色恐怖的《牯嶺街少年殺人事件》[11]，或《香蕉天堂》[12]等等。不過他們都沒有直接講歷史事件，而非常喜歡用一個家族、一群朋友、一個眷村、一群老兵等，帶出時代氛圍，「由小看大」更有強烈的反省力量。

在新電影裡面，劇情的起承轉合，從來就不是重點。但在十分之九的商業電影，仍舊是節奏明快、有明星，最特別是有歌曲。商業電影以朱延平為代表，他捧紅了許不了，而我也將《七匹狼》中那首〈永遠不回頭〉，放進我的紀錄片裡。

演唱這首歌的團體東方快車，堪稱是五月天之前的天團。當時歌手們去上張小燕的節目，介紹王傑和張雨生，觀眾都歡呼「王傑、王傑」「張雨生、張雨生」，介紹到導演朱延平時，觀眾不知道是誰，就繼續喊「王傑、張雨生、王傑、張雨生」。在那時，商業電影導演對觀眾而言一點都不重要。

如果說新電影從一九八二年《光陰的故事》算起，一九八一年在電視圈有一個很大的轉捩點。那時張艾嘉找了一批年輕新銳導演，包含楊德昌、柯一正及張艾嘉自己，在台視拍攝「十一個女人系列」單元劇。

可以說從鄉土文學論戰、民歌運動、電影，最後是電視圈，各方的文化驅動，共同促成台灣新電影的時代崛起。

10 《悲情城市》，一九八九年發行，由侯孝賢執導的電影，反映台灣歷史爭議「二二八事件」。

11 《牯嶺街少年殺人事件》，一九九一年上映，楊德昌導演，是台灣電影新浪潮重要電影之一。

12 《香蕉天堂》，一九八九年上映，是導演王童刻劃外省人漂移定居台灣的電影作品。

小野

編劇、作家 | 1951年10月30日

七〇年代，政治不再那麼威權，社會氣氛是很想殺出一條血路來。很難想像，當時我（如果）沒有從美國回來，繼續走生物這條路，那吳念真等人……其他導演會不會被找來中影？假設當時《光陰的故事》賣得很差，會不會是笑話一場？結果電影一演，觀眾來了，批評的人就閉嘴了。時代變了，觀眾變了，票房支持了，我們繼續做下去。

一九八〇年代初，在美麗島事件發生後，獲得中央電影公司聘書，中斷學業返台，擔任製片企劃部副理兼企劃組長，與明驥、吳念真、侯孝賢等人，合作推動「台灣新電影」運動。

貪婪之島

——當福爾摩沙不再美麗

《熱帶魚》：人性的貪與善？

九〇年代，台灣淪為貪婪之島，無人能在追逐金錢的洪流中倖免，從陸上綁架案盛行、海上走私斂財，到空中劫機留給當時社會一陣巨大的創傷與亂象，而《熱帶魚》的黑色幽默，卻拍出了人性善良的唯一希望。

電影：熱帶魚 Tropical Fish　　圖片提供：中影

一九九〇年代，台灣是一個「貪婪之島」的世代。

這個詞不是我發明的。《時代周刊》在一九九〇年對台灣的形容詞就是貪婪之島，當時引起非常大爭議：討論、反駁、反省，什麼都有。

我記得那時剛解嚴，我正在讀大學，剛好有機會閱讀一些東西，覺得很有意思：短短幾百年時間，怎麼台灣就從福爾摩沙變成了貪婪之島？

一九九〇年代，台灣股市破萬點，這樣的金錢遊戲氛圍攪亂了人們的生活步驟。比如你也許聽過那樣的傳言：開始有學校的老師沒辦法專心上課，翹班去號子（證券交易所）、媽媽也開始跑號子、炒房地產，賭博是人性的一種長相，詭異的是，明明是賭博，我們卻總是能美化為「投資」，而且往往是從政府帶頭做起。

全民開賭，國家坐莊

當時台灣沒有賭場，可是我們有一種東西叫做愛國獎券。從一九五〇年開始，美其名為了政令宣導，卻不經意的加速了貪婪之島之詞加諸在我們身上的速度。當時熱錢湧入、台幣升值，突然間，大家手上都有非常多的金錢，那金錢要怎麼流動？賭博就成為簡單又有巨大報酬的平台了。

當大家瘋狂的在賭海沉淪，為了求號碼，走在路上會看到有人在路邊跪拜石頭；有非常多賭徒去研究拜拜的香灰；有人會拿紙筆給精神病患，讓他們在上面塗鴉，影印到各種小商家去賣，買的人會花一百到兩百塊，去判斷裡面有什麼數字……。

在那個情況，政府坐莊的愛國獎券，因為得獎機率偏低，其實已經沒辦法滿足大部分的人了。開始有人用愛國獎券的開獎號碼，來做為地下賭盤的參考依據。

「如果政府都可以做莊聚賭，那我們就堂而皇之的硬幹了」，人們似乎不知不覺在心裡這樣告訴自己。

就這樣糾葛了好長一段時間，政府決定停辦愛國獎券。思維非常簡單：當全民賭博的貪婪亂象蔓延，我就不辦了，不辦了如果大家還繼續賭，那就不是我的錯，國家其實不知不覺成為貪婪之島的一個啦啦隊。

貪婪之氣，海陸空蔓延

整個一九九〇年代的貪婪，不只在台灣島內，它幾乎是陸海空全盤蔓延。當金錢成為整個貪婪之島最重要的價值觀，非常瘋狂的事情就發生了……命案、綁架，當時發生了好幾起非常大的命案。

一九九三年尹清楓命案，背後牽扯的可能是上百億、上千億的軍購費用；一九九六年彭婉如命案，至今仍是懸案未決；更誇張的是劉邦友血案，兇

手公然衝到桃園縣長劉邦友官邸，把人全都集中在警衛室，幾乎用屠殺的方式全部殺光；唯一倖存者因為腦受傷嚴重，完全想不起來案發過程。

然後是一九九七年的白曉燕案。從白曉燕的裸照和一節小指頭被寄到母親那裡，到追捕過程中其他人被殺、性侵……，這起命案對台灣社會造成的創傷巨大而漫長，牽連眾多受害者。

我們從來都難以想像：一座福爾摩沙之島、一個小時候在巷口會有人奉茶的地方，會變成這個樣子。當然不能說是因為愛國獎券，但我相信，這是一個循序漸進的過程──錢是唯一且被鼓勵的衡量價值。

海：漁獲是走私高麗菜

「海」的貪婪就是走私。

一九九○年代末期，以金門為例，漁船出海捕魚往往都是去「交換漁獲」，帶仿冒手錶或日用品在海上進行交易，帶著滿滿「漁獲」回來，上頭是滿船的高麗菜或是香菸。

當滿船漁獲上岸，軍人會去檢查，發現滿船高麗菜也不會沒收，因為一旦扣留，整個連隊這禮拜都沒有高麗菜吃。某種程度，我們的國軍在那一段時間，靠他人供養。

陸：等待死亡的「小莉們」

九○年代，當島嶼的貪婪以非常驚人的速度蔓延時，台灣突然出現大量非原生種動物。舉凡紅毛猩猩、蟒蛇、馬來貘、長臂猿、巨型蜥蜴……這些動物不是透過正常管道進來台灣，他們全部是透過走私而來的。

養寵物多半是為了安慰心靈、尋找陪伴，可是紅毛猩猩、陸龜、金剛鸚鵡

真的能夠安慰你的寂寞嗎？這不僅是炫富，而是一種扭曲的價值觀：當我有錢，就能夠展示自己主控另一個生命的權力，而且這個生命非常稀少；這是一種擁有決定另一個物種生死的貪婪。

一九八七年，電視上出現了一個綜藝節目，大家會帶著自己的寵物上節目；節目的助理主持人，是一隻叫做小莉的紅毛猩猩。紅毛猩猩本來智商就比較高，加上節目音效，就更有趣了。於是那時的台灣，便開始了紅毛猩猩熱潮。

紅毛猩猩是母系社會，生長在印尼婆羅洲的熱帶雨林，為了從小飼養，人們必須獵殺母猩猩。要抓到一隻小猩猩，背後至少需要犧牲將近十隻猩猩。全世界大約有十萬隻紅毛猩猩，一九九〇到二〇〇〇年左右，台灣曾經擁有多達四千隻；四千隻背後就代表四萬隻，這絕對是一場浩劫。

當小猩猩長得跟人一樣高大，飼主開始有點害怕，但又不敢隨便亂丟，不到十年間，棄養連連。因為量實在太多，一九九四年前後，屏東科技大學

在農委會支持下成立野生動物收容中心，專門收容這類保育動物；一直覺得，那個收容中心就是一個最能夠代表九〇年代貪婪之島的符號。

有一次，我剛好到屏東科技大學演講，就順便繞過去看了一下。我看到那些動物全都在鐵籠裡，只為了等待一件事情：死亡。等到他們的生命自然消失、只要牠們死光，關於台灣某個時代瘋狂的全民運動，好像就可以在我們的歷史記憶中被抹去。

空：黃金五萬兩的誘惑

最後講「空」，空其實就是劫機。

大約在八〇年代後期、九〇年代初期，台灣大量出現了「劫機潮」：全都從中國飛來台灣，在我們從小教育中，被稱為「反共義士」事件。報紙會登得非常大，寫他們因為唾棄共產暴政，而投奔民主自由台灣。

我們的媒體在配合政府大肆宣傳之外，低調報導的重點是黃金三千兩。這些「反共義士」駕著飛機來台灣，其實有黃金可領，而且是依照駕駛的交通工具難易度與稀有度來決定黃金多寡。

短短二、三十年間，台灣總共發出了超過五萬兩黃金，一直到一九九一年廢除《動員戡亂時期臨時條款》才停止。可是當時透過廣播、空飄、情報滲透等方式傳播出去的黃金三千兩消息卻沒即時更新，對岸的戰鬥機仍然一架一架飛來；來了我們就把他的飛機沒收、給他一個軍階、安排一個工作，沒有黃金三千兩了。

從第一批的黃金三千兩、第二批沒有錢拿，更驚人的是第三批的民航機劫機潮。有飛來到台灣的、有在海峽中間就被制伏的，甚至還有飛到韓國首爾的，最著名的就是「反共六義士」。

當卓長仁等六個人從東北劫機到韓國首爾機場，走下來正氣凜然高喊「中華民國萬歲」，當下韓國人完全傻掉。對韓國政府而言，劫機犯就是恐怖

141

分子，國際法律對劫機是認定為重大恐怖行為，這下子，換台灣政府緊張了⋯反共無望早就是事實，喊了二、三十年的黃金三千兩，人卻突然飛到韓國，我們要怎麼跟國際社會解釋？

透過外交施壓，這六個人在韓國服刑後，然後輾轉來到台灣，仍然是一個大的歡迎會，記者會上還是繼續唾棄共產暴權。當時在台下的，還有早一、二十年駕機來台的其他反共義士們，我不知道他們怎麼看待這六個人。當他們振臂大呼時，有沒有人告訴他們：喂，兄弟，已經沒有黃金三千兩了喔！

我並不想說他們只是貪婪的、也不是說反共不對，在我的眼裡，這些人是悲劇。我非常想知道⋯他們放棄了父母、孩子、妻子，跑來這一邊，真的只是為了自由嗎？來到台灣這麼多年來，他沒有任何後悔嗎？當兩岸局勢走到如今這個地步，他在面對所謂的「反共復國大業」時，又在想什麼？

整場秀結束後，這些人的生活陷入困境，卓長仁帶了其他的反共義士，綁

架國泰醫院副院長的兒子然後撕票。當這些反共義士淪為階下囚、最後被槍斃的時候，有沒有人思考過：到底是一個怎麼樣的局，造就了一個綁票、撕票殺人的反共義士？

我期盼，這是貪婪之島的最終章。

貪婪之島落幕：善良終會獲勝

一直到一九九八年劫機潮結束，貪婪現象在一場巨大天災之後，台灣人開始有新的思考。

一場九二一地震勾起我們的善良：在生命消失的一瞬間、在金錢遊戲跟欲望貪婪追逐之外，提醒了我們有比這些更重要的東西。志工制度的建立，到九二一之後達到最高峰，整個台灣NGO組織也更加健全、更具規模，而且成為最穩定社會的非政府力量。

這也是為什麼我選擇《熱帶魚》1 作為九〇年代的電影代表。這部電影故事就是講綁架。可是更重要的是，這部電影為這個世代提供了一個解方就是善良。

對於我們認為極端醜陋的犯罪，他願意用調侃的、甚至一點點樂觀的態度來講這件事。當最後小孩子被警車送走，那一群烏龍綁匪不是齜牙咧嘴的模樣，而是由老太婆、孕婦、胖子組成的鄉民，站在港口邊拚命對被送走的人質說，「要加油喔、要好好考試喔，拜拜。」

當我看到這一幕，在面對剛才提到整個九〇年代關於政府、人性醜陋的同時，會欣慰起碼有這麼一部電影，讓我可以得到一點點安慰。

就算阿Q吧！他也很努力地告訴我們，在這些罪大惡極的綁匪之外，即使被金錢的慾望吸引，但善良最終仍然戰勝了貪婪──善良，是會贏的。

1

《熱帶魚》：導演陳玉勳首部電影作品，一九九五年上映，內容講述一群由老太婆、孕婦、胖子組成的烏龍綁匪，綁架兩個即將聯考學生的故事。

陳玉勳

導演｜1962年6月21日

「那個時代⋯⋯我才三十出頭，學校畢業也沒多久，台灣解嚴，李登輝的時代揭幕。九○年代，資本主義搞得天翻地覆，社會有很多不公平、不平衡的事。

那個時代的台灣人反而比較衝，百無禁忌，不過也導致整個社會很亂，那個時代台灣人什麼都賭，大家樂、六合彩啊！家裡打麻將，外面那個香腸攤也在賭，股票也是賭！

後來，我想拍綁架案，因

因擔任蔡明亮導演《快樂車行》場記而出道，《熱帶魚》導演、編劇。以此片獲得第三十二屆金馬獎最佳原著劇本，劇中演員文英獲得最佳女配角。

為那時候台灣每天都有人被綁架。所以我就寫了《熱帶魚》這個劇本。寫著寫著，想說，綁架要綁誰？啊！不然綁一個要參加聯考的國中生好了，從想到這點開始就變得好笑，然後又想要找文英阿姨來演，就變成一部喜劇片了。

台灣人很可愛，本性都很善良，其實真的壞人也不少，但是我總是想要用比較正面的心態來看這些人。我有一種天真的想法，這部電影出來，就算壞蛋看了，也覺得以後下手不要那麼狠，該放人家走就放人家走。」

港英情懷

——香港人「不認不認還須認」的矛盾

《甜蜜蜜》：世界香港的懷想

當我們談起香港人的糾葛與認同，與其說是對於「英屬香港」的留念，更不如說，那是對於「世界香港」的某種懷想。就像《甜蜜蜜》這部電影或是這首歌，歌曲裡透露著文化密碼，香港是世界的香港，不附屬於任何國家之下。

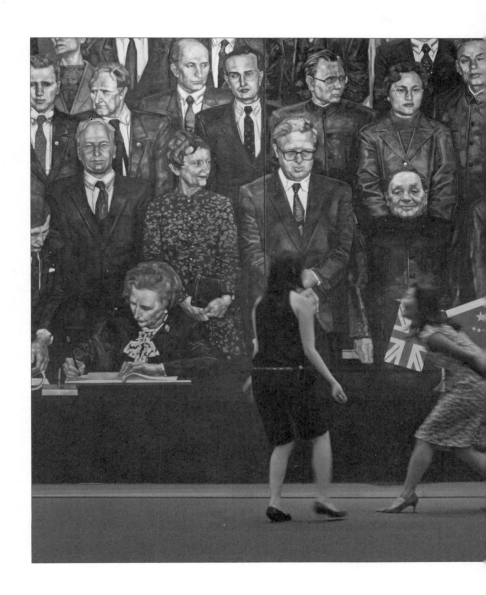

圖片：香港九七回歸十年展　圖片提供：美聯社

我非常喜歡〈甜蜜蜜〉這首歌。

這首歌是有密碼的，它其實是一首印尼民謠，在譜上中文歌詞後交給鄧麗君唱，成了一首華人社群耳熟能詳的歌曲。不只是中文，它還有柬埔寨語、越南語、日語版本，這首歌其實帶有明顯的無國界概念。

在香港，陳可辛導演直接用這歌名拍了一部電影，內容是張曼玉和黎明先後從中國到香港打拚，產生一段總是錯過的愛情故事。最後場景發生在美國的紐約街頭，當兩人再次相遇時，櫥窗裡的電視播放著鄧麗君逝去的消息，而電影慢慢響起了這首〈甜蜜蜜〉。

在異鄉聽見熟悉的歌曲，兩個總是錯過的戀人重逢了。他們沒有天雷勾動地火的戲劇性反應，而是微笑；那是有著一點苦澀、有一點無奈、有一點歲月歷史風霜的微笑。我覺得這個收尾處理非常棒，再加上這首歌，整個的氛圍就是香港與世界關係典型的狀況，語言的多樣、努力地生存、與世界接軌卻又糾葛或邊陲，但溫暖的歌曲或家鄉記憶卻依然給了力量。

如果時間再往回拉，因為國家政策，我們從小到大看的香港電影，都被認定是國片，也就是自由中國地區所產製的電影。港片可以參加金馬獎，但是在台灣上映的香港電影，都要配成國語發音。所以我從小就認為周星馳、成龍、周潤發的聲音就是這樣（國語）；透過電影，年少的我總認為香港是台灣的一部分。

民主、法治、自由的香港？

當漸漸長大，我很快就知道香港不是台灣的，它是一個殖民地。這個殖民地沒有民主，但是透過電影，我知道它是進步的，是繁榮、是自由、是法治的。

我看過一段網路鄉民的形容：在新加坡，什麼事都不可以做，除了法律允許的之外；在台灣，什麼事都可以做，包括法律禁止的也可以做；在中國，什麼都不能做，包含法律允許的也不能做；在香港則是什麼都可以做，除

了法律禁止的事情之外。這段玩笑話某種程度帶出四個華人地區的法治態度，我覺得香港過去的法治與自由，在這些華人地區還是最好的。

在九七香港回歸之後，我們再來談談民主、法治、自由吧。一直以來香港最欠缺的就是民主，儘管回歸後，來自中國的中央政府認為他們有釋放一些民主，但從民主的定義而言，部分民主就不是民主；進而影響到的是香港的自由與法治，他們過往那種大開大放的自由言論，在媒體上不受拘限的理念發表，在九七之後都受到了限縮。

我這幾年偶爾到香港，依然可以感受到一種氛圍，一種源於經濟的誘惑，所有與中國的合作都必須符合他們的遊戲規則，這種遊戲規則不盡然是落實於文字的，是模糊的、是因人設事的。

二○一四年香港發生「雨傘運動」[1]，歷史往前推三十年，是〈中英聯合聲明〉的那年。一九八四年英國首相柴契爾夫人與鄧小平協商香港回歸問題，包括：治權是否停留在英國、主權回歸中國，還是全都歸屬中國，直

152

到那年才拍板定案。

這看來對浮動的人心應該是好事，對所有的香港人而言，終究確定回歸；但當我們去拍關錦鵬導演時，他反而提到一九八四到一九九七年這段時間是香港的夢魘。一九八四年簽了〈中英聯合聲明〉後，一九八九年就要回歸中國，在傳媒如此發達的情況下，香港人卻眼睜睜目睹了這樣一場殺戮，對自己國民的無情殺戮。

「天安門事件」，這對香港人絕對是一個巨大的撞擊。也不過幾年後就是香港的夢魘。一九八四年簽了〈中英聯合聲明〉後，一九八九年就要回歸中國，在傳媒如此發達的情況下，香港人卻眼睜睜目睹了這樣一場殺戮，對自己國民的無情殺戮。

的感受。卻忽略這樣的作為，只是逼著彼此愈走愈遠。

在這種歷史的關鍵點，中國政府做了一個錯誤的決定：他們認為我可以恐嚇你以達到他的企圖、或是在處理內政問題時，可以完全不用考量到香港

1　雨傘運動，又稱雨傘革命，名稱取自抗爭者在面對警方的驅散行動，以雨傘抵擋胡椒噴霧而來。在香港，為了爭取真普選，為了爭取全國人民代表大會常務委員會，決議在二〇一六年的立法會選舉和二〇一七年的行政長官選舉的公民提名權，自二〇一四年九月至十二月發生的一系列公民抗爭行動。

五十年不變，馬照跑、舞照跳？

在中英發表聯合聲明的時候，鄧小平有句很有名的話：「五十年不變，馬照跑、舞照跳。」我可以理解馬照跑應該是指賽馬，但我一直不懂，為什麼要強調舞照跳？

對我而言，這兩句話表示我不會干涉你的生活，可是某種程度上也像是一種人格的貶抑，像是在說你們只在意賭馬與夜總會跳舞的奢華生活，好吧，賭吧、跳吧，乖乖聽話就好。這兩句話真的能夠安定民心嗎？我沒有去問香港朋友的感受，但我覺得這充滿了君王對邊陲的態度。

五十年不變，這句話更有趣了。我相信當時對於香港人而言，他們的確是願意相信這句話的，或者是不得不信。可是一九八九年的六四天安門事件之後，這句話開始令人質疑。王家衛導演拍的《2046》[2]，這部電影描述一個作家住在二〇四七號房，寫著發生在二〇四六號房的故事。二〇四六是什麼時候？二〇四六就是一九九七後的第五十年，王家衛導演其實在他

的電影裡面也埋了這樣一個符號。

《2046》有句旁白：「每個人前往『2046』都只有一個目的，就是尋回失去的記憶。因為在『2046』，一切事物都不會改變；沒有人知道這是不是真的，因為去過的人沒有一個回來過。」

是的，沒有人知道這是不是真的，因為去過的人沒有一個回來過。我不得不聯想到，這段台詞是在講香港五十年不變這件事情。這種焦慮，直指對政權的更迭，或是從殖民地回歸的認同焦慮，就像養母與生母的關係⋯養母給了他們自由、教他們法治，然後有天忽然說：回去你生母那裡吧！

這個生母，對他們而言是模糊的、紅色的，是一道高聳的牆，難以理解，這種高牆對香港人而言是恐懼的、不安的。但是在藝術創造上，有時候

2 《2046》，二〇〇四年上映，由王家衛執導的電影。

反而成為一種創作養分，所以有了《2046》、有了陳果[3] 導演的《香港製造》，香港電影創作者開始思考香港的主體性、關於香港本土的概念。

到底是九七回歸還是九七大限？每個人有不同看法。陳果導演站在比較批判的角度，大量的中國移民、經濟資源的投入，讓整個香港的核心價值模糊不見；關錦鵬導演則是從另一個角度，是懷疑的、是擔憂的，他提到《帝女花》[4] 這齣廣東大戲，其中有句「不認不認還須認」，這段唱詞非常貼切地帶出了香港天人交戰。重點在「還須認」：儘管過程的「不認不認」令人糾葛，但這一切也不過是他們過程中的一種拉扯罷了。

在這樣的情緒下，我認為港獨很難出現。台灣有台獨的歷史背景和政治空間：我們有台灣海峽、有更複雜的政治局勢、有與美國的依存關係，當台灣產生認同問題時，還有另外一個可能，就是作為一個獨立的國家和個體。

但對於香港，令人悲傷的是他沒有出口。當香港人即將要成為中國人，開

156

始產生認同危機時，困窘的是他沒有港獨足夠的思維及歷史空間——正因為「還須認」是無法選擇的結果，那「不認不認」才成為糾葛的過程，也是電影的重要材料。

對於香港人而言，應該是說「不認、不認、不認、不認……，還須認」，得加好幾個不認才夠，才能確切描述他們現在的心情。

真的有「港英情懷」嗎？

在雨傘運動中，有人揮舞英國殖民時期的旗子；我雖不是香港人，但我不

<div style="text-align: right">

3 陳果，香港電影導演及製作人，代表作有「九七三部曲」（《香港製造》、《去年煙花特別多》、《細路祥》）與「妓女三部曲」（《榴槤飄飄》、《香港有個荷里活》、《天上人間》）、《那夜凌晨，我坐上了旺角開往大埔的紅van》等。

4 《帝女花》，粵劇，內容講崇禎皇帝長女長平公主與太僕之子周世顯的亂世之愛。

</div>

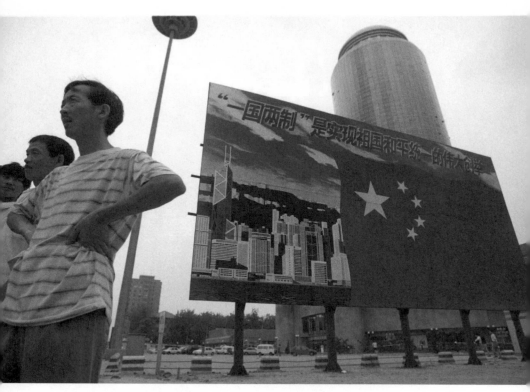

·一九九七年香港回歸，街景一瞥。（圖片來源：美聯社）

我們的那時此刻

認為那僅僅只是對港英的懷想而已。

什麼是香港人？如果你到香港玩，會發現那裡有非常多印度人、南亞人，他們可能因為貿易、生意長住在香港，講得一口流暢廣東話，甚至在香港住了好幾代。九七之前，英國殖民政府都認同他們就是香港人；但是九七後，那些南亞及印度人，有辦法變成中國人嗎？在法律制度上，他們不一定能拿到中國身分證，只有在香港的永久居留權。

在殖民階段的香港，儘管屬於英國管轄，但某種程度他們認為自己是「世界的香港」。無論是跟東南亞的關係、東北亞的關係，甚至於對歐美國家，他們一直都是非常流動及自由的，長久以來，香港的血緣一直都是世界性的；可是九七之後，血緣這件事情忽然變得重要了，中國，不僅是一個宗主國。即使陳可辛、陳果、關錦鵬等導演都提到港英情懷這件事情，我更願意放大視角來看：所謂的港英情懷，是當下的「中國香港」對過去「世界香港」的反思與比較。

相對於日本對台灣，英國對香港的殖民還是比較放任的。即使他們的官方語言和文件還是以英語為主，可是人民日常生活中，說的還是廣東話、用的還是中文字，而且是獨屬香港的中文字。

在九七之後，有幾件事情不斷的被提出來：從大中國的角度看來，英國殖民的歷史是恥辱、是剝削、是高壓統治。但是當香港人回想自己的成長、父執輩的記憶，卻沒有這麼激烈、強烈的感受。

人不該分階級高低，但事實上，在台灣和香港都曾碰觸過類似的問題：當殖民地回歸母國，殖民地的人民思想、社會發展相對於接收母國都是比較進步的。所以台灣才發生二二八事變，當我們回歸祖國，開心迎接，卻發現事實上不是如此，前來接收我們的政府素質水平並沒有比我們好，甚至壓迫我們，那矛盾就產生了。

香港也是如此。中國統治者或許認為香港人貪生愛錢、是經濟動物，所以覺得只要持續支持香港的經濟，就能得到接受或服從。但是沒想到卻引起

160

了驚人的蝗蟲過境效應，好比奶粉。韓寒[5]說，中國的奶粉有兩種：一種是中國的奶粉，一種是中國以外的世界的奶粉——他們對於自己東西的食安是懷疑的。但是香港過去的法治精神反映在產品上。這樣的消費發展情形卻反而讓香港人的民生需求受到撞擊。

我問過一些香港朋友：九七之後怎麼樣？一個影展的地陪說：「我沒想過我們的生活究竟變得更好或更不好；九七之後，我從生活這件事情開始思考的是要怎麼生存。」

在這樣的社會矛盾底下，總是會回過頭去思考過去的美好、或是過去的某種價值，而這些都被簡化為港英情懷的懷想。我認為，那並非「港英」情懷，而是對於「世界香港」那個年代的懷想。至於那首繼續傳唱的〈甜蜜蜜〉，不知道還甜蜜嗎？

5　韓寒，中國作家。電影代表作《後會無期》。二○一○年，韓寒被《時代周刊》評選為一百名影響世界人物之一。

161

關錦鵬

導演 | 1957年10月9日

「香港有它的本土特色，我們愛這塊地方。（註：說明九七回歸後的香港狀態）我們一直被養母養了那麼多年，把我們帶大了，給我們很多做人道理，包括法治、自由的精神等等，十幾年後，卻要回歸親生母親那裡，而這個母體是我們不了解的。要帶著怎麼樣的情緒、狀態，去面對未來？

所以我們看香港電影，八〇年代末到九〇年代初，包括我自己的作品《越快樂越墮落》，我們

代表作《阮玲玉》曾獲第二十八屆金馬獎最佳影片及最佳導演。

的迷茫，其實在創作上是非常有意思的東西。

可以問問王家衛導演，《2046》是不是也有這點意思在裡面？我相信，九七回歸愈來愈挨近的時候，只要有一些情緒上的東西，我們都會問自己，這個五十年不變（註：鄧小平論香港回歸中國：「五十年不變，馬照跑、舞照跳。」）是真的嗎？怎麼面對這五十年？我們大部分不相信這五十年真的不變，香港現在沒變嗎？我覺得，骨子裡頭已經變了。」

死亡與重生

十年一代電影人生

—— 是電影女工，還是帶來改變的開創者

在電影裡，十年才能看清一個世代。死亡與重生不是一線之間。就像九〇年代台灣電影票房低迷，國際影展的藝術成就卻空前出色，是因為八〇年代新電影的影響。重點是在世代轉換的關鍵點上，我們要做什麼？為下個世代建立怎樣的核心價值？

電影：小畢的故事 Growing Up 圖片提供：中影

我是學美術的，我總是從美術史上意外地找到人生的答案。

在西洋美術史上，古典繪畫風格非常注重光影，暗部常用咖啡色加一點黑色，把光影畫出來，這樣的色調往往具有神祕宗教色彩。在古典藝術繪畫盛行時代，巴黎羅浮宮內會舉辦沙龍展，有一回一些年輕人參選的作品落選了，他們在展場外自己辦落選展，試圖展現一種全新的畫風。自由的筆觸，更流暢的用色及光影變化，完全不同於古典繪畫風格，是一種新的、大膽的、色彩豐富的意象，與展場內主流的風格大異其趣。記者好奇問他們是什麼畫派？畫家們隨口說，因為我們很注重光影的流動，所以叫「印象派」。這就是後來印象派的誕生。

一代又一代年輕人出現在羅浮宮外，挑戰羅浮宮內主流畫派。一段時間後，當印象派畫風蔚為風潮，又有另一批年輕人出現在宮外，他們用色更大膽，記者好奇地問，你們是什麼畫派？他們說，我們用色很大膽、狂野，所以叫「野獸派」。

166

從藝術史角度而言，由年輕思維的藝術家發動，一個個世代的反動，一個世代被改變，本來就是社會或人類歷史上進步力量的來源。古典藝術繪畫或印象派距離現在都超過百年，可是一百年後我們透過觀看及思索，反而可以更沉澱。

回過頭思考畫風派系時，先不管當時那種反動精神的風起雲湧，現在看來，古典繪畫藝術也好，或是現在已經不再蔚為主流的印象派也罷，其實它們都具有獨一無二的美感。我們又何其有幸，在歷史長河中，有機會回頭咀嚼每個世代的反動力量，看著每個世代的不斷交替與崛起，產生「死亡與重生」之美。

從生物的自然常態而言，「死亡與重生」肯定是相繼而來的。所以重點不是死亡也不是重生，而是在生死轉換的關鍵時刻，我們要做什麼？

關鍵時刻才能決定重生後的長相。重生，一定要具有清楚的核心價值，才能讓重生更有魅力，活得更久，否則又是曇花一現。不管是藝術流派還是

167

政治活動，台灣同樣也會面臨死亡與重生的關鍵時刻，但我們真的想過在此時要建立什麼樣的核心價值嗎？

中空世代：失去閱讀歷史的能力

現在的台灣，積極地強調創新與改變，卻也慢慢失去對歷史的閱讀能力。

現在是一個強調「關鍵字」的時代，所有的事情似乎都可以被關鍵字解釋，好像誰可以找到一個精準的、具有重量的、或有渲染力的關鍵字，誰就可以領導話語權。

當然它在商業或行銷上有其效率或策略，可是一旦被放大到生活或真正的人生時，反而讓我們直接進入「中空的世代」。

中空，是因為我們只剩下關鍵字所呈現的標題，而沒有內文。從電影角度而言，以前我們可能會花一百分鐘去看一部電影，現在大家慢慢的覺得用

一百分鐘去看一部電影是一件奢侈的事。

在網路上觀看「微電影」蔚為風潮，微電影從五分鐘內甚至配合軟體開發的「秒拍」，以及一些社群網站強調的「動照片」，在視覺上讓標題取代了全文。關鍵字的長度愈來愈短，受年輕人歡迎的電影突然變成微電影，用關鍵字解釋時代，但歷史不能這樣被簡化。

電影，十年才能看清一個世代

在電影裡，死亡與重生都不是立即當下發生，十年才能看清一個世代。

就像大家在談九〇年代台灣電影票房低迷，國際影展的藝術成就卻空前的高時，一定要先回看八〇年代新浪潮電影的扎根與影響。

九〇年代台灣被稱為貪婪之島，陸海空不管是劫機、走私、綁票、殺

人⋯；但反之，若從另一個角度看，九○年代反而是台灣最具有向外擴張能力的年代，就像海盜性格，最有活力也最有侵略性，爆發力也成就了台灣的生命力。

九○年代電影非常有魅力。例如一九九一年《牯嶺街少年殺人事件》，不只在國際影展有所斬獲，國內票房成績也很好，此外舉凡《青少年哪吒》、《無言的山丘》、《熱帶魚》、《飲食男女》、《推手》、《愛情萬歲》等，那些年，台灣一口氣產出許多各種類型的好電影。

如果你回推十年，一九八二年就是《光陰的故事》。

藝術也好、電影也好，不管是一個流派，還是一個新價值被提出來、被實踐，它通常不是在第一時間就能產生巨大的改變，反而要等十年，或者更久，才會醞釀出更棒的電影年代。

例如一九八三年《小畢的故事》，講述一個外省老兵娶了一個本省女人，

不管是語言不通的婚姻關係，或是對下一代教育的種種問題，十年後，在一九九○年代，許多台灣新住民的真實故事，真的一一登場。

台灣電影最棒的價值，就是每部電影所產生的核心價值，總會在十年後再次產生巨大的影響力，成為下一個世代電影的主軸之一，尤其是對社會發展的啟蒙。這是觀影者對一個時代與社會，必須拉長軸線來觀察的角度。

所以我對自己創作電影的影響力觀察，是以十年為一個單位，我們現在在做的影片，在票房之外的意義，往往都是多年之後才會開花結果的事。

加入WTO，壓死國片最後一根稻草

九○年代，台灣電影慢慢進入死亡期，關鍵就在於二○○二年我們加入WTO（世界貿易組織），政府刪除了對電影的保護制度，部分戲院必須播放國片的限制也被刪除。二○○○年後，台灣導演變得非常沮喪及安靜。尤

171

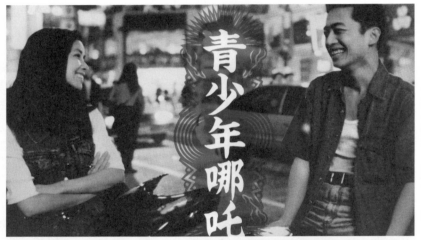

青少年哪吒

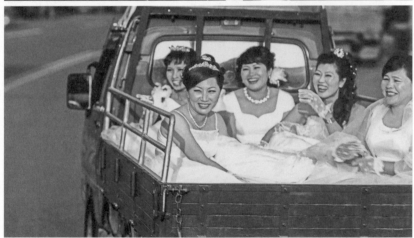

・上圖：《青少年哪吒》以兩個青少年為主角反映年輕人游離於社會與家庭的孤獨感。（中影提供）

・下圖：台灣新住民的處境，在紀錄片《拔一條河》有細緻的刻畫。（後場音像紀錄提供）

我們的那時此刻

其是二○○三年，一整年台灣國片的票房，只剩下一千三百七十五萬元的收入。

當一個國家完全棄守電影，其實就等於放棄自己電影文化的詮釋權及話語權。台灣大概是全世界少數除了第三世界國家之外，完全放棄電影文化的國家，一株風雨飄搖的小草，硬生生被碾死。

一個國家放棄自己的電影話語權，是最愚蠢的事。二○○二年前後，台灣把經濟希望完全寄託在科技產業上，尤其是科技代工產業，可以替我們創造大量的外匯，但值得用文化與經濟做交換嗎？有沒有人想過，科技代工是可以被取代的，而且非常容易及快速，只有文化產業及詮釋不能被取代。

在台灣電影死亡與重生的時刻，我們做了一個非常錯誤的關鍵決定，那時候兩顆蛋決定了台灣電影的命運，一顆叫做「壞蛋」──好萊塢；另一顆是笨蛋，當然是我們的文化決策者。

173

美國好萊塢實在太厲害了，它施壓、遊說美國政府，要求世界各國都要對美國開放電影，美國電影其實就是一個生活形式、價值觀、語言以及它所建立的世界觀的文化輸出，一種屬於美國的世界價值。它的核心價值，就是「以暴制暴」。

它跟東方的，台灣或中國的一種文化底蘊不一樣，可是我們的孩子反而在成長過程中大量接觸及接受美國的這一套思路。

面對好萊塢來勢洶洶，各國怎麼應對？當時與台灣一樣面臨美國壓迫的韓國，他們的導演做了一件事情，集結在一起，手牽手——剃光頭[1]。這樣剃光頭的高調動作，等於是向韓國政府表達抗議的態度，我現在都已經剃光頭了，我已經沒在怕了，你再逼我，就會有更激烈的行動。

剃光頭事件刺激了整個韓國，民眾開始反對電影產業不能在WTO架構下完全開放，接著施壓政府，最後韓國守住了。死亡與重生的正確決定，保全了韓國的電影命脈，不到十年韓國電影再次在世界發光發熱，創造出無

比驚人的產值。試想，如果當時韓國政府跟台灣一樣對電影棄守呢？那這樣的光輝時刻肯定不會發生。

死後重生，國際合作是出路

最慘的年代，台灣電影如何死亡與重生？答案是：「國際合作」。

二〇〇〇年《臥虎藏龍》，它的成功讓整個台灣電影人開始思考，在瀕臨死亡時刻，國際合作是不是可以變成一個藍海策略。

好萊塢哥倫比亞公司斥資一千萬美元製作《雙瞳》這部電影，相當於三億台幣。這個數字在當時像天價一樣，那時候國片都只有幾百萬元的製作費！

1　一九九九年，韓國電影人發起大規模剃光頭示威遊行。為了抗議加入WTO開放外國電影配額，政府將電影院一年必須放滿一百四十八天韓國電影縮減成九十二天，知名影人包括電影界泰斗林權澤、金基德等七位導演剃光頭靜坐抗議，成功使韓國政府決定維持本國電影放映比例。

175

《雙瞳》的導演陳國富做了一件很重要的事，他不會因為有了一千萬美元，就直接請國外很強的動畫、特效來參與劇組。他反而在國外團隊之外，也找了一批台灣年輕電影人進來，找了戴立忍，也找了魏德聖等人。

在死亡和重生的時刻，除了國際合作之外，很重要的是，《雙瞳》帶出的概念——視野。

八年後，這個視野的開啟開始慢慢發酵。《海角七號》雖然沒有外資的進來，可是企圖心到位了，接著後來的《KANO》就有國外資源進來。

回到電影本身，我真的覺得，在死亡與重生的關鍵時刻，我們要做的是國際合作與開拓視野。不是把自己鎖在一個島內的市場裡。一定要走進世界的市場，但世界不是只有中國。

走了五十年，不能繼續當電影女工

台灣有這麼多電影人才，我們總是忽略他們可以創造出的能量。我們常常要的投資，是立即將本求利的投資，而不是把文化當成是一門國家資本。

如果繼續這樣下去，五十年後，我們可能繼續跟加工出口區的女工一樣，只是變成電影女工，看起來時髦一點點而已。不論是轉換到科技業，轉換到電影，轉換到文化產業，台灣真的不能再深陷在加工出口區的思維裡。

行文至此，我反而好奇，為什麼加工出口區的思維會根植於台灣這麼深？為什麼，我們從來都不想去創造屬於自己的名字、品牌、話語權，或自己的價值。

我們為什麼那麼甘心、滿足於「一塊、一角、一毛」的那種屬於加工出口區的獲利概念。五十年前，從農業轉型到工業的困頓時刻，在品牌概念還沒有被建立起來時，我們需要女工，可是五十年過去了，我們怎麼可以還是沒有改變？電影作為產業的一環，它的資金顯然低多了，但如果成功，在

177

巨大獲利之外，還會有更多無形的文化資產將被創造。

從繪畫一直聊到台灣電影，我覺得死亡與重生，不要太過於悲傷與欣喜。

重點是，當我們有幸剛好站在死亡與重生的關鍵時刻，我們做了什麼，又建立了怎樣的核心價值，這才是最重要的事情。《我們的那時此刻》，一部橫跨五十年時間長軸的紀錄片，也是想要讓大家看到這樣視野的改變。

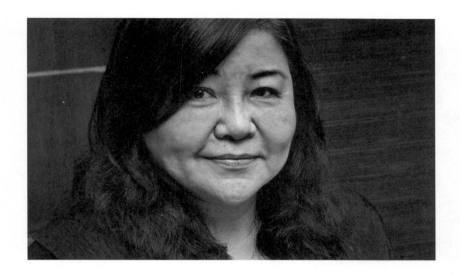

焦雄屏

製片、監製｜1953年

「國際合作是必然。以前拍台灣電影，一個劇情長片規模都是一千多萬，一千五百萬……。現在這種數字，基本上是沒辦法賣電影了。預算往上成長，它需要的市場規模要更大，台灣如果不靠跟國外結合，不靠國外資金，很難在當地就打平、回收（成本），甚至不要談營利。」

知名電影人。兼具監製、影評、電影研究等多重身分，八〇年代台灣新電影運動幕後推手，致力推廣台灣電影、跨國合拍、兩岸監製，栽培電影人才不遺餘力。二〇一三年榮獲台北電影節卓越貢獻獎。

——從業者的震撼

過境

《雙瞳》：國際合作帶來了什麼？

在國片最慘澹的二〇〇〇年之際，挾龐大資金「過境」台灣的好萊塢電影工業，會只像颱風般橫掃而過，風雨後一切回復如初的荒漠，還是為瀕臨死亡邊緣的台灣電影，帶來強效的解藥？

圖片：《雙瞳》開拍記者會　　圖片提供：路透社

那幾年，票房若有新台幣一百萬元，肯定是該年度國片票房冠軍，一定要放鞭炮、發新聞稿、辦慶功宴。二〇〇〇到二〇〇三年左右，台灣電影最慘澹的時候，當時國片冠軍數字，現在聽起來像笑話一般。

我是在一九九九從學校畢業進入這個行業，我學的是紀錄片，但也一樣抱著電影的創作夢，不過在那個最慘的年代進入此行，根本沒機會拍劇情片。二〇〇一年，《雙瞳》的導演陳國富找上我，除了宣傳用的幕後花絮之外，他希望有部關於《雙瞳》電影製作的紀錄片被留下來。

這件事情其實應該更往前推一點，推到二〇〇〇年的《臥虎藏龍》。《臥虎藏龍》跟《雙瞳》同樣是美商哥倫比亞電影公司（Columbia Pictures）1 所投資的，在投資《臥虎藏龍》之前，哥倫比亞在故事原創與票房上有些挫敗，所以開始往東方尋找可行的模式。《臥虎藏龍》就是在這種情況下誕生，它的製作費不高，一千五百萬美金，這對好萊塢而言是算低成本，可是對於一個亞洲導演來說，卻是一筆非常高的預算。

《臥虎藏龍》橫掃當年的奧斯卡最佳外語片、金球獎最佳外語片、香港金像獎最佳電影、金馬獎最佳影片等大獎，票房也非常亮眼，獲利超過一億美元，²，這樣的成績刺激了以哥倫比亞為主的西方電影公司，他們開始看到亞洲市場的潛力。隨後哥倫比亞決定在中國、香港跟台灣三個華人電影較具發展性的地區做投資，台灣就選定陳國富的《雙瞳》。

由於《臥虎藏龍》實在太成功了，之後的中港台三地投資計畫³，對哥倫比亞而言只要其中一部票房成功就算成功。事後我跟《雙瞳》的製片黃志明聊，他說《雙瞳》一千萬美元的製作費，雖然是當時台灣電影史上最大製作成本的電影，但就好萊塢而言其實不算什麼，因為付給湯姆‧克魯斯等好

1 哥倫比亞是美商八大公司當時唯一在亞洲投資拍片的公司，繼英國、巴西和德國之後在香港成立第四個外語製片中心。第一批投資的四部電影包括張藝謀的《一個都不能少》和《我的父親母親》、李安的《臥虎藏龍》、徐克的《順流逆流》。

2 《臥虎藏龍》在二○○○年第三十七屆金馬獎中，以十三項入圍的傲人成績，打破了金馬獎單一影片入圍最多獎項紀錄，最後抱走六項大獎。隔年在金球獎與奧斯卡金像獎中，分別獲得最佳外語片等二項及四項大獎。一舉掃除台灣電影只會拿獎不會賣錢的陰影，全球賣座新台幣六十二億元，台灣票房高達二億元。

萊塢一線巨星的費用，可能就要九百萬、一千萬美元了。這樣的投資額只要在北美地區，光戲院上映，加上DVD、電視授權等有的沒的，差不多就可以賺回來，所以其他地區只要有票房，其實都是多賺。

帝國主義入侵？我看不到證據……

《雙瞳》就是在這種情況下開始的。二〇〇一年開拍時，國片環境非常的慘，所以這個劇組很容易找到台灣最好的工作人員。這些工作人員原本大都在拍廣告，雖然拍電影沒辦法像拍廣告那樣賺得多，但不論燈光、攝影、美術等技術人員都還有一個電影夢，平常他們都寧願拿少一點的錢，去參與國片電影劇組的拍攝，更何況《雙瞳》這個劇組的預算不少，幾乎是他們平常拍國片的好幾倍，所以人很快就找齊了。

陳國富導演找我去，因為好萊塢電影都要做所謂的EPK（Electronic Press Kit）[4]，類似幕後花絮的東西，但他的企圖心不止於此，他希望能多做一

部關於電影的紀錄片，因為國片已經慘太久了，好不容易有這樣一部具有製作規模，包含拍攝品質、製作器材都很專業的片子，機會難得，一定要留下點什麼，起碼可以當作之後電影從業者的「教學」影片使用。

三個月，很少電影會拍那麼久，我跟著拍紀錄片拍得很痛苦，因為我不知道我在幹嘛。

電影的拍攝是Action後開始表演，如果演得不好就重來，但是拍紀錄片向來沒有換鏡位的問題，因為事件發生過後不可能重來，第一次拍紀錄片可以有不同角度，以方便我之後剪接，這樣的優勢讓我非常興奮。但當每個鏡頭都重來個八次、十次，我就開始覺得無聊了，而且除了演出之外我

3 二○○○年哥倫比亞交付給兩岸三地各一部片的分量，由陳國富監製，除了台灣的奇幻驚悚片《雙瞳》，香港為科幻冒險片《天外金球》，大陸則是以唐朝為背景的古裝片《天地英雄》。

4 EPK，電影行銷手法之一，類似我們在Star Movie上看到的，漂亮飯店的角落、電影明星坐著侃侃而談在電影中他扮演什麼角色、性格如何等等，目的是吸引觀眾掏錢去看電影。一般EPK有其規範，比如說每段的長度、該怎麼剪、重點是什麼，露臉的訪談第幾秒後側拍畫面要進去，這是電影公司根據大數據算出來的最佳模式。

不知道還可以拍到什麼。

關於這部電影的幕後紀錄片，一開始我的設定，是想從美式帝國主義入侵亞洲、入侵台灣來談。因為當時這個龐大的電影計畫要進來台灣時，媒體的普遍報導，大都覺得國片有救了，但紀錄片應該是要去質疑這件事的，更何況對象是好萊塢。好萊塢背後代表的是美國文化的霸權，我一定要在拍片過程中找出美式帝國文化入侵的蛛絲馬跡，我在心裡這樣告訴自己。

結果，接下來的每一天我都很挫折，因為我看不到這樣的想像。

哥倫比亞其實就是給一筆錢而已，雖然是多國籍的混血班底，但導演組是台灣人，劇本是台灣本土的故事，不管是宗教背景或神祕殺人事件，都發生在台灣，連香港的梁家輝都是演一個台灣警察，裡面唯一具有西方色彩的，是一位FBI探員。儘管有澳洲的爆破等，但這些本來就不是台灣的強項，導致我根本看不到所謂的文化入侵。

186

除了雨水，過境的颱風還帶來什麼？

不知道為什麼，那年剛巧有高達九個颱風侵襲台灣，《雙瞳》的拍攝行程及情境經常因颱風而做調整。一般我們會期待颱風，通常是因為乾旱非常久了，一次颱風過境可以帶來豐沛的雨量；美商投資台灣電影，也像颱風的雨水般滋養了我們這些電影工作者，不論是很久沒有拍電影的心情愁思也好，或實際的收入也好。

「過境」5 這個概念，就是在這種情況下跑出來的。天啊，原來好萊塢文化不用入侵你，不用去把你腦袋裡的東西挖出來、去改變你的價值觀，因為它只是過境而已，它帶著一大筆錢來，也帶走一大筆錢。這樣的思緒衝擊，讓我有了新的切入點，找到了繼續拍下去的動力。

5　《雙瞳》的紀錄片《過境》，以颱風動態的氣象報告為開頭，預告颱風將挾帶大量雨水侵襲台灣，藉喻挾著大量資金來亞洲投資的美商哥倫比亞。片中以旁觀的立場來看這次破天荒的電影拍攝經驗，詳實捕捉片場人員的對白與情緒，包括不同文化的工作習慣、台灣拍片層層關卡、階級差異、片場衝突、助導與臨演等人心聲等等。

一直到片子拍完後我才完全理解到，這整件事情其實已經不是所謂入侵不入侵了，而是一個全球化浪潮底下的全盤購買。《過境》拍攝過程中我問了自己一個問題：「跨國合作模式的電影製作中，我們應該思考的課題是什麼？就像拍攝期間一直過境台灣的颱風一樣，除了大量的雨水之外，它還帶來了什麼？」

好萊塢電影對於亞洲的概念，以早期的《末代皇帝》為例，因為考量到英語系國家的觀眾，所以戲中的溥儀從頭到尾都在講英文，裡面的敘事也是屬於西方人眼中某種異國情調。但到了《雙瞳》就不一樣了，不需要去考量西方世界能否習慣東方的節奏與口音，你就做你的，接著整套出售，讓我去販賣屬於東方的文化背景、專業人士等，而我好萊塢是最大的獲利者，最多也只要投資一千萬美元就可以。

所有商業電影的合作，其實都是考量到市場。像是《不可能的任務》，就一定要有段故事背景發生在中國，《絕地救援》也是由中國航太中心提供火箭才有辦法去救人，在《雙瞳》這裡，我們同樣看到不同於《末代皇帝》的另

一種樣貌，就是：我要你的人才以及市場。

當中國崛起時，「民族主義」對西方來說非常受用，只要是「中國人站起來」這個概念被丟進電影裡，而且是由西方世界的嘴巴說出來，我就可以擁有你的市場。但在這個過程中，台灣被徹底邊陲化，東方文化《臥虎藏龍》的那種武林俠義精神，突然間在這股所謂的巨片脈絡中，變成一件不被在乎的事，當然以中國的電影製片而言，他也撒手不管這些東西，因為沒辦法迅速換到非常龐大的金錢。

台灣難道沒有任何一個企業或電影投資者，能拿出一千萬美元來投資一部電影嗎？我相信絕對有，只是大家沒有信心，因為當時國片實在太慘了。

所以《雙瞳》這部電影對我而言，不盡然只有前述那樣，只從投資及獲利不均等的角度來看，那麼悲觀。

事隔多年回過頭來看，我反而覺得，《雙瞳》在某種程度上提出了一個論證：我們有能力拍出觀眾喜歡的電影，我們有能力拍出有質感的電影。

眼界開了，《雙瞳》開拓年輕電影人視野

不負眾望，《雙瞳》在台票房高達新台幣八千多萬元，打破當時台灣電影沉淪的局面。但如今我在製作《我們的那時此刻》時，再回頭來看這部片，才發現它最大的貢獻其實並不在票房數字。

它雖然告訴了台灣所有投資者，我們有辦法拍出觀眾喜歡、賣座的電影，但從歷史的結論來看，在《雙瞳》之後的幾年，台灣電影的低迷態勢並沒有改變。《雙瞳》最大的意義與價值，其實是帶出一群當時只有三十幾歲的年輕電影工作者。

例如魏德聖，他是《雙瞳》的企畫，兼一部分副導的工作，陳國富原本希望由他來當導演，可是美商不相信他，但陳國富還是把他帶在劇組裡。

又像是韓允中等人的「第二攝影組」，雖然他們負責的只是次要角色及街景空鏡等拍攝，但是陳國富還是會要求他們要到拍片現場協助香港攝影師，

因為他希望他們能跟著學些東西。還有特效，明明是澳洲做的，但他也找了一個在美國學特效的台灣人，擔任溝通及執行統籌。

雖然我沒有問過陳國富導演，他是不是刻意這樣做，但我相信是的。因為預算是夠的；但宏觀來講，他反而是培養了一群希望看到台灣電影不一樣未來的人。

後來我去找魏德聖導演，聊到這段經歷時，他的答案非常俐落，他覺得《雙瞳》帶給他最重要的一個概念就是：視野。我又問了參與演出的戴立忍等人，大家用的字眼可能不一樣，但總括來說同樣是「視野」，透過這部片子，他們看到了電影的各種可能性。

十五年過去了，再回過頭來看《雙瞳》，雖然殺出了一條血路，可是這條國際合作的血路不是一盞明燈，它真的只是一個美麗的火花，在二〇〇二年一閃即逝。

黃建業

前國家電影資料館館長、影評人｜1954年

「WTO談判時，電影完全棄守，使得台灣電影市場門戶洞開，外片的拷貝可以無限制進來。美其名為自由，事實上毫無保障。我們知道在WTO前的GATT談判時，歐盟系統在法國領導下，提出一個非常重要的文化優先口號，這個文化優先口號是讓美國沒辦法再說太多。

因為電影不單只是一個產業，也同時是一個國家的文化。可能當時台灣顧慮更多其他的產業，所以犧牲了這塊，滿可惜的。

一九九六～二〇〇〇年擔任國家電影資料館館長，並擔任紀錄片發展協會之理事，曾任台北電影節總策劃、副主席，台灣紀錄片雙年展副主席。

那時，台灣的電影環境創作者知道WTO可能會產生很大的影響，但是沒有相對應的社會行為去反對美國電影。更誇張的是，很多戲院業者或片商，反而鼓勵或對政府施壓，要求更多的拷貝帶，因為放美國電影業者一定賺錢。做生意的人一定是利之所趨，可是我覺得創作者反而應該要團結起來。」

紀錄片

我要跟這個世界說什麼？

——電影如何開啟對話

從缺乏觀眾到票房上億，受到大眾市場接受的紀錄片開始嘗到甜頭；但當所有紀錄片被擺上院線，只為了換取票房的時候，那紀錄片還會剩下什麼？

電影：奇蹟的夏天 My Football Summer　　圖片提供：後場音像紀錄

· 《穿過婆家村》是台灣第一部在商業電影院放映的紀錄片。（胡台麗提供）

老天爺的安排非常有趣，祂會在你遭遇困頓的時刻，給你另外一條路。我在劇情片最慘的那個年代進入電影的領域，但就是因為劇情片太慘，紀錄片反而有了機會，我們關於電影的夢想與熱情，反而可以在紀錄片的形式上實踐。

這麼多年來我常被問到一個問題：是紀錄片拯救了台灣電影嗎？一九九七年胡台麗老師的《穿過婆家村》，是第一部在商業電影院放映的紀錄片；一九九八年陳俊志的《美麗少年》，拿下該年台灣年度最賣座電影第三名佳績，還被引進日本播放，打破紀錄片沒有票房的迷思。隨後《生命》、《無米樂》、《翻滾吧！男孩》[1]等，更讓我們看到在劇情片最谷底的時候，紀錄片趁勢竄出殺起的盛況。

當時我曾跟小野老師聊天，他覺得，紀錄片扮演了一個

196

「拉一把」的角色，當動力、市場被創造出來時，趨勢一定會再回到劇情片的類型上面。為什麼我們要把紀錄片推上院線？不全然是因為導演對在戲院放映作品有夢想，是因為電視環境太差了。其實紀錄片最大的戰場在電視[2]，可是台灣只有一個公共電視對紀錄片友善，商業電視台根本不理你。

《穿過婆家村》、《美麗少年》打入大眾市場，看來不錯的成績，讓大家發現，原來這些沒有卡司明星的紀錄片上院線之後，票房跟有卡司明星的商業片差不多，甚至還不是底片拍攝規格，只是用DVD或錄影帶，紀錄片走上戲院一途，其實是情勢使然，是被逼的。

1　《生命》、《無米樂》、《翻滾吧！男孩》是二〇〇四及二〇〇五兩年之間最賣座的台灣電影，票房成績分別為新台幣一千零四十一萬元、四百二十七萬元、兩百五十九萬元，均高於台灣地位最重的導演侯孝賢所拍的《最好的時光》（兩百二十七萬元）。

2　世界各國的紀錄片普遍以電視播映為常態，如日本的NHK、英國的BBC、法國的Arte，或是Discovery、國家地理頻道等。少數國家會將紀錄片推上戲院，例如美國《華氏911》、《麥胖報告》等的戲院票房表現均不俗。

是誰在看紀錄片？

另一次我跟陳玉勳導演聊天，我問他：為什麼二〇〇三、二〇〇四年時，那些紀錄片還是有觀眾？他的答案很有意思，他覺得，那個年代還是有人想要看我們自己的故事，紀錄片趁勢而起，彌補了劇情片吸引不了觀眾進戲院的空缺。

很多紀錄片的觀眾其實是重新被開發出來的，因為紀錄片是有議題的。比如《被遺忘的時光》是探討失智症議題，會吸引到一批本來不會進戲院看電影，但卻對這個議題有興趣的人；或是像《無米樂》，吸引關注農業或老農議題的人。

我發現這幾年來，紀錄片有個很有趣的現象：買票的人和看電影的人是不同的。我們最常碰到的情況就是，有人看了首映會、試映會，很感動、很喜歡，就產生一種「我要別人看」的想法，所以「包場」。像是《被遺忘的時光》上映時，這種買了一百張、三百張、一千張票，自己只留幾十張，其

他全丟給電影公司，叫你去幫他找觀眾來看的情況很多，有些二人還會特別指定要學生看，所以我們電影行銷公司從第二週開始，都在努力消耗這些被買來，但需要找人看的票。

我對這群買票的人很好奇，有機會跟他們聊天時發現，原來他們在大學時代，大多在電視上或學校、社區裡看過紀錄片，現在他們可能四、五十歲了，成為一家公司的負責人，當他開始擁有能力時，他願意去感染別人，願意去鼓勵別人看紀錄片。

事實上這幾年來，台灣紀錄片的環境、產業、票房成績會這麼好，並不是我們的功勞，而是過去二十年來台灣電影、尤其是這些紀錄片的創作者，一步一腳印幫我們創造出來的。我也好，創下台灣紀錄片票房上億紀錄的齊柏林導演也好，我們任何人都只是收割者，我們只是在這個成熟的時間點進入這個領域，突然有機會可以讓作品在戲院播放，這一切其實是這些前輩二十年來，幫我們打下基礎的。

當我跟中國、香港或日本的紀錄片從業人員見面時，他們常用羨慕的眼光看著我，因為在他們的國家，紀錄片是沒有機會上院線的。面對那種眼神我其實知道，我驕傲的不是自己有多厲害，能把紀錄片推上院線，而是我們有一批非常了不起的觀眾，這也是這次《我們的那時此刻》最後我想要做的：好好謝謝觀眾。我覺得紀錄片的觀眾是更內斂的一群人，就算是商業電影也好，每一個影迷都應該被高高地舉起，都應該有一部關於電影的電影去感謝他們。

紀錄片不可以離開社會與人群

紀錄片上院線以來，最初十幾年的票房，差不多在幾百萬之譜，只有《生命》突破千萬；但到了這兩、三年，紀錄片幾乎呈現爆炸性的成長，好像沒有破千萬就是一部成績不怎麼樣的紀錄片 3。最近讓我很意外的是《灣生回家》，第一次看到這個題材時，很為導演捏一把冷汗，因為這個題材雖然充滿淚水、感動人心，但畢竟灣生議題非常小眾，但它卻成為

二○一五年最賣座的紀錄片，而且超越非常多商業電影，我突然覺得台灣觀眾近來又開始有了一些改變。

早期紀錄片可能拍的是運動，是充滿熱血的故事；慢慢地，我們開始拍跟疾病、跟老人、跟環保有關的紀錄片，透過故事去深入探索一個議題；現在我們開始去碰觸的，是歷史，《灣生回家》也好，《我們的那時此刻》也好，當觀眾願意購票去看一部跟歷史有關的紀錄片時，就表示他們已經有了改變。以前我是因為熱血被吸引了，或是家裡長輩有失智症而被議題吸引了，但是歷史這件事更宏觀，更何況是別人的歷史。這樣的改變對紀錄片環境是進步的。

紀錄片絕對是在講這個世界上發生的事，講跟我們生活有關的事、跟政治有關的事、跟理念或態度有關的事，不管我心動的是什麼，其實它都是在

3 目前台灣影史最高票房紀錄片，是二○一三年的《看見台灣》，票房突破新台幣兩億元大關，是目前唯一一部票房破億的台灣紀錄片。《十二夜》超過六千萬元，《不老騎士》破三千萬元，《拔一條河》約一千三百萬元。《灣生回家》是台灣二○一五年下半年的大黑馬，上片三週全台累積票房即超過兩千三百萬元。

· 上圖:《被遺忘的時光》讓社會對於失智症有更多的關注與討論。(後場音像紀錄提供)

· 下圖:《奇蹟的夏天》描述一群十四歲獲得世界冠軍的國中生足球隊,升上國三後,
　　　最後一個夏天的全國戰役。(後場音像紀錄提供)

講一件事，就是「公民意識」。

二〇一三到二〇一五年這段期間，公民意識慢慢成為一種被實踐的態度，尤其很多年輕人開始願意去表達自己對於某件公共事務的想法，比如說洪仲丘案、三一八學運，而紀錄片本來就是在講這個社會上的公義，所以很容易就與之結合。身為一個紀錄片從業者，我因此更認清了一件事情，所以當下，還包含過往社會與歷史。

比如說我現在正在做的紀錄片《紅盒子》，講的是布袋戲師傅陳錫煌的故事。他是李天祿的長子，演了一輩子布袋戲，功夫非常好；但他願意扮演父親的影武者，當父親的助手[4]。可是李天祿最後並沒有把亦宛然布袋戲團交給功夫最好的大兒子，而是交給二兒子，我不知道，是不是因為大兒

4 戲班中負責戲偶操演及口白的藝人，稱為前場。前場一般有兩人：頭手及二手。頭手是布袋戲班的靈魂，負責全場的口白及主要戲偶的操演；二手則是頭手的助手。陳錫煌即使到了六十幾歲當阿公了，還是父親的二手，當他送錯偶時，還可能會被父親責備。身為長子的陳錫煌因為父親入贅而從母姓。

11 紀錄片：我要跟這個世界說什麼？

子姓陳、二兒子姓李？

拍片時我就在想，布袋戲是我的命題嗎？好像是。可是走著走著卻發現，我其實在講的是父子。

父子絕對跟我們的生活有關，我們每個人都在其中有角色扮演，甚至它是一個全世界共同的話題，透過這部片，我其實想講的是，布袋戲技藝在大時代洪流下崩毀的過程，以及一個布袋戲家族父子之間的愛恨情仇。

如果不是因為這幾年來，這些紀錄片觀眾、紀錄片脈絡發展給我的回饋，我還沒有那麼快能釐清，其實就連劇情片也是不可以離開人群跟社會的。

你要跟這個世界說什麼？

雖然從《臥虎藏龍》到《雙瞳》，開啟了國際合作的模式，但台灣沒有跟

上，反而是香港、中國大陸開始跟美國合作，包含紀錄片。我跟大陸的一些獨立紀錄片[5]導演聊天，他們說只要拍三種東西：髒、亂、差，西方世界就願意給他預算去拍片。西方為什麼這麼期待看見在外灘拔地而起建築物之外，另一個樣貌的中國？

這件事給我一個深刻的思索是：面對台灣以外的地方，接下來我們該怎麼樣去說故事？

我很努力想把紀錄片帶到大陸去播，但沒有辦法。他們不能接受《奇蹟的夏天》裡面出現國旗、《被遺忘的時光》老人家的過往歷史、《青春啦啦隊》他們說是彰顯蔣經國時代的繁榮，不管什麼片，他們總會丟給你一個很奇怪的答案來拒絕你。

5 　中國大陸的紀錄片大概分成兩種，一種是獨立的（一度非常地下的），另一種屬於電視台主流。前者資金獨立、發行獨立、思考獨立、拍攝獨立，通常具強烈紀實風格和底層關懷；後者不是歌功頌德，就是《舌尖上的中國》之類不會碰觸到敏感議題的紀錄片。

大陸導演更慘，拍片前企畫案要送審，拍完後再審一次，審批下來常常支
離破碎，甚至害怕裡面的真實。天啊！紀錄片被禁的理由是太真實，但紀
錄片不就是要真實嗎？那一刻我突然懂了，原來這個國家好害怕真實，他
可以接受《不可能的任務》、《絕地救援》之類虛構的故事，至於真實的影
像反而視如洪水猛獸。雖不意外，但還是沮喪，我們沒有辦法進入一個更
巨大的、同樣語言、思維背景稍微接近的市場與觀眾。

可是我們不能就此自限，我非常認同，下一步就是國際合作。要怎麼讓我
的作品能夠離開台灣？我找上日本，跟ＮＨＫ合作了兩部紀錄片[6]，第一
部即為電視版《紅盒子》。

當時我一直覺得，日據時代台灣布袋戲是被壓抑的，這一點一定要在片中
表現出來，但對方卻表示那些歷史脈絡對日本觀眾而言太複雜，希望刪
除，完全回到布袋戲技藝的主題。

我還是有點不甘願，忽然間這個日本製片人透過翻譯講了一句話：「導

演，你做紀錄片做那麼久了，你現在應該要思考的是，你要跟這個世界的觀眾說什麼，而不是只跟台灣的觀眾說什麼。」當下對我是一個非常大的震撼。原來這麼多年，我一直很努力在跟台灣觀眾說一點東西，而忽略了台灣以外，世界的觀眾。

紀錄片的DNA：反映公義

拍《我們的那時此刻》，我知道這是一個華語電影的脈絡，可是我不能只有台灣觀眾，我必須讓香港、新加坡、中國大陸的觀眾都能理解，這個電影背後所要討論的社會意識形態。

片子在香港國際電影節、新加坡華語電影節，甚至北京電影學院播放時，

6 電視版《紅盒子》於二〇〇九年贏得「亞洲紀錄片提案會」（The Asian Pitch），二〇一〇年於NHK上播映。另一部則是以社子島為主角的《看不見的島》，為公視與NHK「亞洲首都系列」節目合製。

觀眾的反應都出乎我意料的好，我開始找到一個基礎點，可以把我想要說的故事傳達出去，華人可以理解的故事，對我而言是第一步，慢慢我敢開始去想，接下來要對世界說什麼。

紀錄片當然要有觀點，它是有位置的，它是站在誰的旁邊，就決定了這是一則新聞報導還是一部紀錄片；當這麼多紀錄片票房開始輕易達到三千萬、五千萬，甚至一、兩億時，我開始看到許多年輕創作者，雖然DNA還在，在語法上卻有些動搖。

目前我覺得還沒有問題，但我不確定在五年、十年後，當大部分的紀錄片被擺到院線，只為了換取票房與金錢的時候，那時紀錄片會剩下什麼？

我大概可以猜到幾種，視覺的奇觀、情緒的奇觀，都可以換到票房，但那個DNA還在不在？我沒把握。

做為一個七部紀錄片上院線的紀錄片導演，如果真的走到那個地步，我應

該有責任吧。透過《我們的那時此刻》，我想要提醒更多想要拍電影、尤其是拍紀錄片的年輕人：不要忘了，你身體裡的有些DNA，你必須讓它展現出來；不要忘了，電影應該跟社會、跟人群有關係的。

一部關於歷史的紀錄片，要詮釋它一定有十種角度，我選了其中兩個，我要讓觀看的影人，以及觀看的觀眾，都能意識到這件事情。

它難道是謊言嗎？它不是，它是五分之一的實話，但當這五分之一的實話流傳跟保存的過程中，這五分之一會做自體繁殖，慢慢長大？可不可能在那個被閱聽、被觀看的過程中，被傳播、變成一部紀錄片時，

對我而言這是很美妙的一件事，紀錄片可以不只是換票房，還能去改變一些事情、一些人。

我拍很多紀錄片都拍得很痛苦，每次都嚷嚷著這絕對是最後一部，但仍一直拍下去。我們真的能夠產生那麼巨大的影響嗎？或者說，花了那麼多時

209

間，回頭發現，父親髮已白，母親腰都彎了，我還要再像薛西弗斯[7]推石

頭一樣，做著外界看似徒勞無功的事情嗎？

可是這幾年，看到台灣社會的發展，尤其從中國、香港的創作者眼中看到

那種欣羨的眼神，我突然覺得，自己在做的事情是對的。

7

薛西弗斯，希臘神話中被懲罰的人，受罰方式是每天必須將一塊巨石奮力推上山頂，而巨石到達山頂

後又會自動滾下去，周而復始。形容「永無止境又徒勞無功的事」。

陳可辛

導演｜1962年11月28日

「紀錄片是很強烈的東西，尤其是我最近拍了這部戲（《親愛的》），我更覺得紀錄片的力量是不得了的，台灣的紀錄片段出一條血路，我希望這個血路能改變不只台灣的生態，也能改變香港，更能改變大陸也說不定。

所以，我覺得怎麼樣多拍一些紀錄片，使得整個生態更好，換句話說，很多紀錄片拍完還能把它變成電影，從紀錄片再變成劇情片。」

二〇一四年新作《親愛的》，改編自拐賣兒童的兩則新聞專題，描述一椿兒童人口販運事件，如何使兩個家庭一夕之間破碎瓦解。該片由趙薇、黃渤主演。

真實

《不能沒有你》：電影與社會對話

——你所相信的就是真的？

我們為什麼要看電影？電影取之於社會，又回到社會對話，目的就是要讓每個人看見歷史，擁有面對當下的勇氣。「新寫實電影」如《不能沒有你》、《女朋友。男朋友》……不再透過媒體或文學轉譯，鏡頭下的真實，提醒你我重新檢視價值觀。

電影：不能沒有你 I Can't Live Without You　圖片提供：派對圓

映照社會：電影是鏡子與窗戶

英國導演肯‧洛區著名的電影《吹動大麥的風》，講述歷史上愛爾蘭想脫離英國獨立時，一對兄弟參與抗爭的故事。那部片得到二〇〇六年坎城影展最高榮譽的金棕櫚獎，在領獎時，肯‧洛區講了一句令我難忘的話：

「一旦我們勇於說出歷史的真相，也許我們就敢於說出當下的真相。」

（If we dare to tell the truth about the past, perhaps we shall dare tell the truth about the present.）[1]，原來對過往歷史的勇敢、勇氣，是為了讓我們在當下也願意勇敢地站出來。歷史時常在時光荏苒後才被蓋棺論定，但難道，我們不能在當下就勇敢地為事件做出解釋或面對嗎？

長期拍攝紀錄片，這次在拍攝《我們的那時此刻》時，對我而言最棒的就是這種取自於社會、又回到社會的對話，萬物從土地孕育生長，我們觀看、記錄，並說出歷史真相，只為了讓每個人都能擁有面對當下的勇氣。

電影對我來說有兩個主要功能，一個是鏡子，一個是窗戶。

鏡子可以映照出自己，就像當我看侯孝賢的《戀戀風塵》時，我從中找到自己早已忘卻的一段生命經驗，螢幕中那些雲朵、那些山川及農村，對我而言全是回憶的紀錄片。鏡子並不見得只映照著自己的經驗，也映照到整個當下的社會，這也是我之所以會這麼喜歡拍攝紀錄片的原因。

而窗戶的概念則可以讓我看到不理解、不熟悉的世界，包括劇情片及紀錄片，都可以看到非常陌生不熟悉的社會。這些影像帶來的理解，正是電影不斷與閱聽者產生對話，進而孕育公民意識的種子。

我相信在創作的時候，「對話」絕對不是創作者刻意去做的事，「對話」不是導演們寫在劇本裡或寫在紙上的一句話。可它終究會轉譯成影像，變成

1　英國媒體當時對肯‧洛區和這部電影有諸多質疑，甚至指控他背叛國家、扭曲歷史。但肯‧洛區不畏爭議，堅持電影內容是透過訪問曾在愛爾蘭服役的英國軍人將真相還原，也因此出現這句名言。

內容，正因為它有太多鏡子的映照，或想要把故事傳達給不理解窗外世界的人們一種純粹的動念，才讓電影得以產生各種豐富的敘事。

各種勞工議題、環境議題、動物保護議題、老人議題的紀錄片，甚至是以政治或社會事件改編而成的台灣「新寫實電影」[2]，如戴立忍導演的《不能沒有你》、楊雅喆導演的《女朋友。男朋友》，都是扮演著這樣一種社會對話的角色，在處理過去事件的過程中，進一步帶出更多的討論、更多元的角度，同時是映照當下環境的鏡子、也同時是公民意識覺醒的扇扇明窗。

取自社會的新寫實電影

光是扮演鏡子和窗戶，也許還不足以讓社會產生巨大的質變，但如果要講電影跟社會的對話，我覺得像《不能沒有你》這類型的電影或許是一種出發的可能性，我們自問，該如何從社會上的、歷史中的某個片段縮影，去提出導演的解讀，或社會對話溝通的內容？

216

新寫實電影不同於《兒子的大玩偶》、《小畢的一天》藉由文學作品來重現

環境，反而直接跳過文學書寫直接面對歷史當下，轉換成電影的語言，

《不能沒有你》如此、《女朋友。男朋友》也是如此，讓我非常期盼這是台

灣電影的下一波長相，雖然這兩部片的票房並沒有非常巨大的迴響，但他

們在美學、社會的對話意義上創造了新的可能性，而且會跟侯孝賢、王童

等不同世代導演的社會觀察、社會對話產生不一樣的做法。

《不能沒有你》源起自一個社會事件，我記得那天我在家看到新聞，心裡覺

得非常可怕3，跟著新聞風向一起批判這個變態的父親，「怎麼會勒索綁

架自己的女兒？還要跳天橋？」如果就這樣單純的跟著新聞想，當然覺得

2　新寫實電影是指以真實的社會事件或近代政治活動，作為電影的時代背景，以寫實為基調的表演方式，甚至有紀錄片形式感受的劇情電影。這是我試圖說明《不能沒有你》、《女朋友。男朋友》等這類型電影的一個簡單、約略定義。

3　二○○三年四月十一日，新聞台以SNG的現場連線報導，「來自高雄三十八歲的李姓失業男子，抱著女兒在台北火車站前的天橋上，作勢往下跳。那名男子坐在天橋欄杆上以美工刀割腕，身上血跡斑斑⋯⋯」，這個跳天橋事件一度成為家喻戶曉關注的議題。

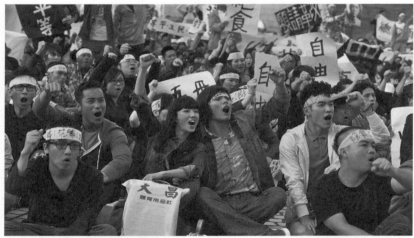

· 《女朋友。男朋友》重現九〇年代社會及野百合學運的場景。（原子映像提供）

這個父親就是個壞蛋。

但對於媒體的詮釋，我習慣性的留個大問號。這個問號起始於一九八八年的五月二十日。

那天晚上我在南陽街補習班上課，因為書讀不下去而翹課跑到當時的新公園，現在的二二八公園散步，當時我就發現氣氛有異，也看見很多頭戴斗笠的農民在公園裡歇息。接著突然一陣騷動，出現許多警察在抓人，那些農民開始奔跑，我耳裡一直聽到棍棒跟盾牌敲打的「砰、砰」聲。

他們為什麼要跑？這些樸實無害的臉孔做錯什麼事了嗎？

大家都很害怕，我也不知所措的跟著跑，跑的時候我發現這群戴著斗笠、綁著花布的阿伯阿嬸，其實跟我在彰化家鄉的親人們不是一樣的長相嗎？

那天正是知名的五二○農民運動[4]，晚上的新聞描述著這群「暴民」，可是我回想不過幾個小時前在新公園奔跑的時候，這些人怎麼可能會是暴民？

219

當我在火車站的天橋上（就是蔡明亮拍天橋不見了的那個天橋），我看到的反而是農民與學生們在靜坐，鎮暴警察從他們身上踩過去的情景。

而現在電視跟我說他們是暴民，我完全不能接受。

慢慢淡去。

所以儘管那時候看到父親挾持女兒的新聞，當下只覺得大概這個父親精神有狀況吧，而當事件退燒了之後，也沒有人再去在乎他們了，就算你隱隱約約覺得不太對勁，但它畢竟不是一個非常巨大的議題，它總會在你心中

一直到戴立忍導演拍了《不能沒有你》，我才突然意識到電影的力量多麼巨大，可以把社會上我們認定的某種價值觀一下子翻盤。你反省自己過去看到的新聞都是非常片段、消費的、甚至嗜血的，一個被認為是挾持女兒的邪惡父親，但當它轉譯成電影時，你卻會看到非常溫柔的、不一樣角度的父親。

我會拍《我們的那時此刻》也是抱持著如是的想法，我用電影的脈絡來來講歷史，來向社會上的各種議題唾棄或致敬，甚至刻意將《搭錯車》跟苗栗縣縣長劉政鴻強拆房舍5 連結在一起，記錄下令人憤怒的新聞事件。

我的父親是自耕農，是從土地上得到食物又敬畏土地的人，記得那時我父親在看電視，看到新聞畫面中有怪手在田裡面挖稻子，我還記得畫面中，巨大的怪手把結穗滿滿的、隔週就可以收成的稻穗，硬生生翻過去，當下我那七十幾歲的老父親就默默流淚下來。所以當我看到《搭錯車》，馬上就與現實產生連結，我決定把劉政鴻強拆民宅擺到電影裡，讓他也成為歷史的一部分。

4 五二〇運動，一九八八年五月二十日，林國華、蕭裕珍等人率領雲林縣農權會，以「農業開放可能導致農民權利受損」為抗議目標，主導台灣南部農民北上台北市請願。次日凌晨，憲兵隊展開驅離行動，總計一百三十多人被捕、九十六人被移送法辦。

5 二〇一〇年六月九日發生大埔事件，苗栗縣政府強制徵收農地，在即將收成的稻田中直接執行整地施作公共設施工程，破壞了徵收範圍的稻田，引發抗爭。二〇一三年七月十八日，「張藥房」屋主彭秀春及社運團體的支持者至總統府前陳情，劉政鴻趁機下令強制拆除。稱之為「張藥房事件」。

221

·《不能沒有你》以真實社會事件出發，讓大眾看到與新聞不一樣的事件觀點。（派對園提供）

街頭上的導演，現場的紀錄者

「有人會說你們這些導演吃飽太閒，不好好拍片去管那些閒事幹什麼，但是我會說，會講這樣子話的人，他一定不了解台灣電影。從新浪潮（新電影）開始，台灣電影就把視角伸進了現實社會，伸進了平凡百姓的日常生活當中。做一個導演、一個創作者，你必須了解什麼是真實的世界，你必須了解別人在想什麼，他們正在遭遇什麼，他為什麼笑、他為什麼哭。」──戴立忍 二○一三年台北電影節

二○一三年到二○一四年，這群導演幾乎全部上了街頭，戴立忍就曾在台北電影節上講：「以前呢？你要找電影導演的話，你可以到電影節或者是到影展去找，那邊有很多導演。現在呢？上街頭去找比較快！」這句話有點消遣調侃，卻也點出了事實。

我非常看好這個方向的轉變，理由正像開頭所說，如果我們願意去面對過往的歷史，就會更有勇氣面對當下的歷史。《我們的那時此刻》也是根基於

223

這樣的背景，想要把歷史找出來，把電影跟社會的對話找出來，去提醒觀眾這兩件事其實是一起的，這是一個台灣電影的新出發。

拍攝者站的位置，就決定這是一部紀錄片、還是一則新聞報導。對新聞報導的訓練而言，甲方講三十秒，乙方也得講十五秒，才算是平衡報導；但對紀錄片而言，大家都認為紀錄片要真實客觀的記錄，但我覺得不是，而是參與的、產生影響力的，我永遠不相信客觀這件事情。

「人權絕對不是與生俱來的，人權在過去，在一九一一年可能得用革命才有辦法得來；在一九八七年可能要抗爭才能得來；在當下對我而言，人權就是要參與或去投入或去發表想法才能得來。」

這是《我們的那時此刻》裡面一段旁白，也正是我的初衷。

戴立忍

導演、演員 | 1966年7月27日

「我在大學時修過楊德昌兩年的課，他上課的方式就只是聊天，引導大家聊社會新聞，聊聊聊……聊到快下課時，他會講一個自己對這個事件的某個看法，這樣的課在當時來講很好混。直到後來自己開始寫劇本才意識到，楊導演的課寶貴在於讓我們了解、關注現實社會，找到自己的觀點。

這是一個非常重要的電影核心，與社會現實的反映、反思、對話，然後產生互動。」

關注台灣社會及環保議題。二〇〇九年以《不能沒有你》獲得金馬獎最佳導演、最佳劇情片、最佳原著劇本、年度台灣傑出電影、觀眾票選最佳影片。

——小人物也能變英雄

翻身

《海角七號》：「卡世代」怎麼辦？

愈是不公不義的時代，人們愈渴望英雄。假使天賦異秉的超級英雄在現實生活中並不存在，會不會，平凡如你我的小人物，也有可能變身扭轉命運的大英雄？

電影：海角七號 Cape No. 7　　**圖片提供**：果子電影

每個世代都需要一個英雄。我們的生活中有太多的不公不義，但身為小人物的我們無力對抗。所以我們崇拜英雄，期望他們替我們發聲、替我們伸張正義。

過往，小人物和大英雄永遠是平行線的；大英雄不可能是平凡人。他們或許有超能力，或是站在人格高點的行善者，但從來都與常人無關。可是《海角七號》徹底打破了這組區分。它告訴我們，英雄也可以是小人物。

「失敗者」或「受挫者」，是《海角七號》主角群的最大公約數。男主角阿嘉在開場時把吉他砸爛，可以想見他的音樂事業發展並不成功。其他角色也在工作、愛情等不同面向上有挫敗的經驗，例如警察勞馬被調到偏鄉、機車行學徒水蛙暗戀人妻。或者，像彈月琴的茂伯常說「我是國寶」，其實正暗示著他是個長期被眾人漠視的老者，沒有人在意他的國寶價值。

即使是這些受挫者，《海角七號》中也有他們的英雄時刻。在片尾的演奏會上，中孝介飾演的日本歌手和阿嘉的樂團合唱。在那個時刻，你會看到這

些失敗、被漠視者的臉上流露著驚人的自信和喜悅。這就是《海角七號》所創造的，屬於我們台灣的超級英雄。他們不是想要打敗外國菁英，而是打破彼此的權力階序差異，攜手合作、共享歡聚時刻。

台灣民間英雄形象的轉變

台灣人所熟知的英雄形象有兩種，一種是在全球化傳播下深植我們心中的美國超級英雄，例如蝙蝠俠、超人、蜘蛛人。共同特質是擁有凡人所沒有的超能力，例如可以飛翔、可以噴出蜘蛛絲、會畫伏夜出等等。這些超級英雄通常充滿男性氣概。他們所信仰的理念就是以暴制暴，打擊壞人。

但是台灣本土的超級英雄和美式英雄相當不同。早期我們信仰神格化的英雄，如伏妖除魔的三太子、保佑出海人的媽祖。到了一九七一年以後，台灣經歷退出聯合國等一連串的外交挫敗。反抗日本帝國主義、行俠仗義的義賊廖添丁，就成了不少台灣人在動盪年代中所嚮往的超級英雄。

229

一直以來，在黨國力量的操控下，蔣公看鮭魚逆流而上等勵志神話深植於台灣學子心中，超級英雄變成神格化的人。一九七八年，《汪洋中的一條船》上映，描寫不良於行的肢體障礙者鄭豐喜努力學習、成長奮鬥的故事，由於教育體系有計劃的推動加上電影賣座，英雄少了神話色彩，多了點寫實人味。

《海角七號》上映前，台灣英雄神話的破滅

二○○○年以後，《海角七號》出現以前，台灣社會經歷了三位英雄神話的破滅。

首先是前總統陳水扁。一個佃農之子、三級貧戶努力往上爬，成為市長、總統的奮鬥故事，對善良敦厚的台灣人來說，其實是一個相當有魅力的故事。但是在二○○六、二○○七年左右，陳水扁傳出涉嫌貪汙的新聞，施明德發起紅衫軍倒扁運動。對於曾經支持過陳水扁的人而言，他們其實是

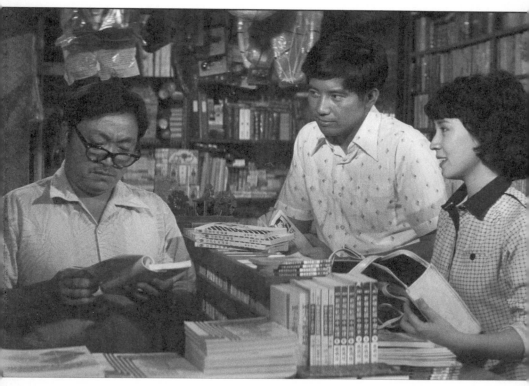

．《汪洋中的一條船》是許多人耳熟能詳的勵志故事。（中影提供）

13 翻身：《海角七號》「卡世代」怎麼辦？

處在一種非常沮喪的氛圍當中，甚至感覺自己相信的價值觀已然錯亂。

就在此時，王建民的出現填補了台灣人的失落。他在美國大聯盟崛起，連續兩年得到十九勝。不只棒球是台灣國球，王建民在國際舞台上大展身手，更是符合了我們希望「超級英雄」打敗「外國人」的期待。但是，二〇〇八年王建民右腳受傷，一段時間無法上場比賽。台灣社會又失去了一位英雄。

在陳水扁下台後，馬英九上任。當時馬英九提出的競選口號是「馬上好」，但是，實際上經濟狀況並沒有立即好轉。台灣人無法確定政黨輪替是否可以真的「馬上好」。《海角七號》上映的二〇〇八年前後，扁貪汙下台、王建民受傷、馬上台不確定好不好，三件事徹底讓台灣人的英雄神話破滅。

《海角七號》最大的意義正是對過往超級英雄的反撲，讓我們看見超級英雄不是神、不是神格化的人，也不是辛苦奮鬥努力翻身的人，而是你跟我。

「卡世代」在海角七號中找勇氣

在《海角七號》上映前，台灣社會有一群年輕人，隨著職場、社會上的階級流動愈來愈慢，受挫的年輕人數也漸漸增加。他們可能出社會五年、十年，已經沒有了新鮮人的熱情和對未來的憧憬，面臨進退維谷的瓶頸。想往前走，卻無法前進；想回去，卻無法回到故鄉。

這些三十出頭的人，我姑且稱之為「卡住的世代」，他們受限於社會結構，難以達到先前世代所定義的成功典範。而是卡在高不成、低不就的尷尬狀態中動彈不得，只能日復一日的活在無力的生活當中。

《海角七號》之所以能夠在當時獲得廣大的回響，正是因為電影那句「我操你媽的台北！」卡世代得到了對抗殘酷生活的勇氣。電影使用了在地的語言和我們所熟知的本土演員，例如馬如龍等人，去講述一個台灣人所熟悉的在地故事。在看《海角七號》時，觀眾會感受到電影裡的市井文化相當貼近自己的生活。或許活在無力社會中的「卡世代」們並沒有成為英雄，可是

每個人心中都有一封寄不出的情書，
不管是寄到天涯，還是...

海角七号
CAPE NO.7

演出 魏德聖
演出 范逸臣 田中千繪 中孝介 梁文音

·《海角七號》裡小人物出頭天的故事，振奮了當時低迷的社會氛圍，也帶動國片的復興運動。
（果子電影提供）

我們的那時此刻

和你我相似的失敗者阿嘉，卻在電影的世界裡成了平民英雄。

走過坎坷電影路，魏德聖說出小人物心聲

《海角七號》會以小人物的視角出發，和魏德聖導演有很大的關係。不論是《海角七號》，還是後來的《賽德克‧巴萊》，或者是他擔任監製的《KANO》，其實都可以看成是力搏大鯨魚的故事。因為魏德聖導演自己就是個「小人物」導演。

魏德聖並不是電影本科系出身。剛開始踏上電影之路，是在新浪潮大導演楊德昌身邊當學徒。一直到一九九八年，他申請到一百萬的短片輔導金，拍了一部七十分鐘的長片《七月天》。那時魏德聖認為，好不容易有機會拍電影，只拍三十分鐘的短片太可惜了。於是他向人借錢，超支拍攝《七月天》。但是，這部好不容易完成的電影既無法參加短片競賽，也沒有足夠的預算可以拍成一般九十分鐘以上的長片，更讓魏德聖欠了一屁股的

235

債，發不出給工作人員的工資。

《海角七號》其實就是魏德聖自身的寫照。表面上來看，魏德聖曾經是個失敗者。但是認識他的人會知道他內在的堅毅和強大。那種雖然挫敗，卻堅韌、不輕言放棄的性格，就像是他電影裡每個被困境磨難的小人物。

正因為這樣的生命經驗，使得魏德聖和《海角七號》的角色有強烈的生命共感。他的鏡頭詳實的呈現小人物的困窘，以及在艱困中所展現的堅韌。換成是其他大導演來拍，或許都拍不出這樣的韻味或色彩。

海角七號後，台灣社會公民意識的演變

要說《海角七號》這部商業電影激發了台灣社會的公民意識，或許有些太言過其實了。《海角七號》過後的這幾年，我們看著陳水扁、王建民、馬英九三位英雄的殞落，讓大眾漸漸的意識到：你和我，如我們這樣的平凡人

236

並非無能為力。我們可以發表自己的看法、可以監督政府、可以決定自己的命運。不論是二〇一三年的洪仲丘事件，或者是二〇一四年的太陽花學運，都是這樣的例子。

在公民運動中，我們可以真實的看見小人物就像《海角七號》裡的阿嘉一樣，表現得像個英雄一樣勇敢。例如在二〇一〇年，苗栗縣政府為了開發，把怪手開進大埔的農田。農民阿嬤衝出來，抵擋怪手摧毀結穗的稻穀。大埔阿嬤張開雙手，憑一己之力阻擋怪手和國家機器的畫面，就如同一九八九年的中國天安門事件，一位不知名的男性站在坦克車前的歷史場景。他們對抗國家暴力的勇氣，同樣深刻的撼動我們這代人的心靈。

在《海角七號》過後，傳奇英雄的神話或許破滅了；但大英雄並未消失，而是進入每個人的心底。一個農婦、一位學生、一名上班族，或者一個平凡小市民，只要你願意站出來，人人都可以是造成改變的大英雄。

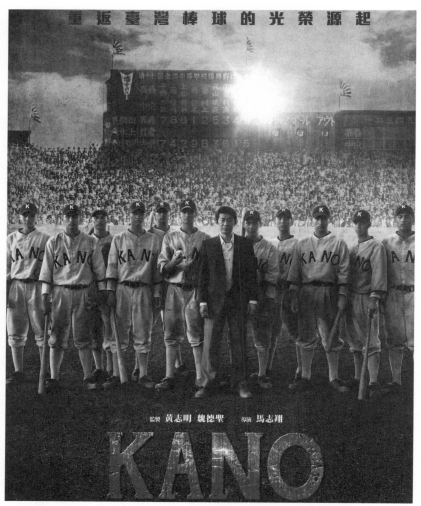

·《KANO》也好,《海角七號》也好,電影一如魏德聖本人,都能看見平凡人如何面對困境、
　受現實砥礪後展現生命韌性的故事。(果子電影提供)

魏德聖

導演 ｜ 1969年8月16日

「《海角七號》講的是，一個行屍走肉的人、一群被城市傷害、受過傷的人，當你有第二次機會的時候，你會用什麼樣的態度去面對他？《海角七號》之後，我開始有個很重要的體悟：觀眾去看電影，不一定是要好萊塢的聲光效果、娛樂刺激，他有時候需要的是一種心理補償。」

第四十五屆金馬獎年度台灣傑出電影工作者，以電影《海角七號》獲得台北電影節百萬首獎、美國路易威登夏威夷影展劇情片類首獎。

懷舊

《我的少女時代》：回憶總是最美？

—— 一個時代的集體記憶

懷舊是去蕪存菁的過程，去除記憶雜質，留下最珍貴的事物。年老懷舊是幸福，但如果整個年輕世代，三十五歲就在緬懷過去，代表怎樣的訊息？

從《那些年，我們一起追的女孩》到《我的少女時代》，我們為什麼如此渴望回到過去？

電影：我的少女時代 Our Times　　圖片提供：衛視電影台

二〇一五年，電影《我的少女時代》在台灣上映，創下超過四億台幣的票房佳績，可以說是全年最賣座的國片。這部青春電影以九〇年代的台灣社會為背景，片中出現大量的懷舊物品，例如幸運信、書籤小卡、BBCall、劉德華海報，還有「玫瑰之夜」[1] 綜藝秀、「鬼話連篇」單元等紅極一時的電視節目，細膩的還原了當時青少年的成長經驗。

《我的少女時代》成功的關鍵，在於它是一部跨世代的懷舊電影。愛情其實是一個從古到今都非常受歡迎，甚至有點老套的主題。同樣是講愛情，你可以寫出像莎士比亞的《羅密歐與茱麗葉》一樣，轟轟烈烈、非常有戲劇張力的愛情故事。但是《我的少女時代》剛好相反，它講述的是一個相對平淡的愛情。正因如此，他才像是九十九%的人曾經歷過的愛情故事。不同世代的人，都可以被電影的主題，也就是愛、失去和成長的苦澀所感動。

不過，雖然各個世代的人都能對這部電影所描述的成長經驗有所共鳴，但是《我的少女時代》裡有很多「梗」，其實是一九八〇年前後出生、現在三十五歲以上的人才會懂的。不管是抽機車鑰匙、傳幸運信，或者是

看「鬼話連篇」[1]，都可以說是專屬那個世代的集體記憶。三十幾歲的人看《我的少女時代》會覺得特別感動，因為電影所描述的是他們的青春故事。懷舊電影，絕非只是為了製造視覺上的奇觀，它更重要的意義在於重塑一個世代的氛圍、表現當時人們的生活與價值觀。

全民瘋懷舊的年代

不只電影，仔細觀察不難發現，「懷舊」在當下的台灣社會是一件非常有魅力的事情。例如二〇一五年台語歌后江蕙舉行了告別演唱會，引起了相當大的轟動，幾乎每場演唱會都一票難求。很多歌迷甚至是子女幫父母買票，讓他們在江蕙的歌聲裡重溫自己的年輕歲月以及價值觀。在江蕙的演唱會成功後，緊接著有民歌四十全台巡迴演唱會、姜育恆演唱會，這些活

1 「玫瑰之夜」為台視自一九九一年起在周六晚間十點播出的綜藝節目，「鬼話連篇」則為其中一個單元，內容主要是靈異照片和靈異故事分享，在當時創下高收視率，是台灣靈異節目始祖。

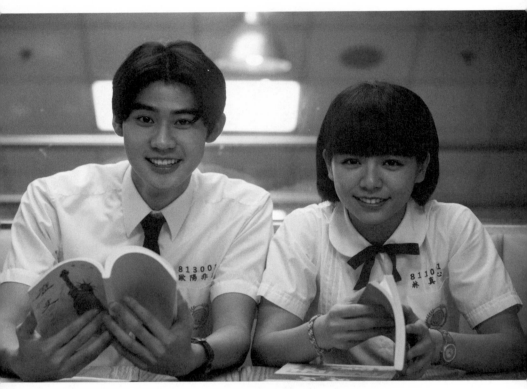

· 《我的少女時代》重現了六、七年級生的成長記憶。（衛視電影台提供）

我們的那時此刻

動都可以算做是懷舊風潮的一環。

懷舊之所以使人幸福，其實是因為它忽略了過去的痛苦與不堪，只留下最甜美的回憶。就像我前陣子去參加高中同學會，見到睽違三十年不見的同學。這場同學會給我的感覺，就好像你看了一部兩小時的青春偶像劇。前半小時是一群高中生的故事，中間你出去講了一小時的電話，回來就已經跳到結尾，大家都長大了、變老了。幾乎九○％的男生都變胖了，大家雖然已經不再青春年少了，可是話題還是一直圍繞在高中的老師如何如何，還有哪個同學在那三年當中幹了什麼事情。

同學會進行到一半的時候，突然有個男生，跑去跟另一個女同學告白。那一幕讓現場的大家全都傻眼了。因為男生以前是個很宅的人（現在好像也是），女生則是學校裡的風雲人物。當年沒有任何人會將他們聯想在一起，根本不可能。可是過了三十年後，那個男生居然還是喜歡著同一個女生，在同學會現場還鼓起勇氣跟她告白。

當然，就算我們再怎麼起鬨，他們兩個人也不太可能在一起，畢竟女生早已經結婚，幸福的很，也有小孩了。但是看到他們兩人握手的時候，你還是會覺得好開心。那時我才發現，原來青春點滴的延續，或說「懷舊」，是可以給人這麼強烈的幸福感。

當你的人生走到了某個時間點，回頭一望，你會發現所有舊日時光，留下的往往是美好的片段。《我的少女時代》如此，民歌演唱會也是如此。這些事物重建了我們的過去，就像以前大學的時候我們會跳「第一支舞」[2]。

當然那支舞的制式動作現在看起來很荒謬、很可笑，但是當音樂一起，就算是近五十歲的中年如我，也會想起自己第一次參加舞會時遇到的那個男孩、女孩。

但是，為什麼我們會在現在這個時間點，突然開始懷念起過去的美好？是不是因為當下的生活，對我們而言其實沒有太大的吸引力？

年輕人集體懷舊，社會的警訊？

懷舊電影一直以來都是市場上一種重要的電影類型。但是在這三、五年間，懷舊電影大受歡迎的趨勢比過往來的更為明顯。《我的少女時代》從女生的視角追溯發生在九〇年代的青春故事，更早之前則有九把刀的網路小說改編成電影《那些年，我們一起追的女孩》[3]。

最終仍錯過彼此。

和《我的少女時代》所描繪的青春愛情故事類似，《那些年，我們一起追的女孩》的故事講述調皮、成績不佳的男主角柯景騰，如何和高中時期的一群好友一起追求成績優秀、相貌甜美的「女神」沈佳宜。兩人一度走近，但

2　「第一支舞」為校園民謠歌手葉佳修在一九八八年所創作的男女對唱歌曲，歌詞講述青年男女第一次參加舞會，準備向對方邀舞前的忐忑心情，經常被使用於救國團活動、大專院校舞會等男女聯誼的場合。

3　《那些年，我們一起追的女孩》是二〇一一年在台灣上映的電影，改編自網路作家九把刀的半自傳性小說，描寫男主角柯景騰（九把刀的本名）高中時期和班上的其他男同學一同追求資優生沈佳宜的故事。電影由柯震東、陳妍希等人主演，在台灣創下超過四億的票房佳績。

或許並非巧合的是，《那些年，我們一起追的女孩》所設定的時代背景和《我的少女時代》一樣，同樣都發生在一九九○年代前後的台灣。換句話說，這兩部電影的懷舊青春敘事所訴求的目標觀眾是同一個世代，也就是在一九八○年前後出生，現在三十五歲上下的年輕人。

懷舊，其實一部分的訊息來自於對當下社會的不滿足。這一波青春電影的懷舊風潮背後真正的社會意義是，三十歲這個世代的年輕人們對自己目前所處的環境，是否感到強烈的失落與迷惘！

原本，三十幾歲的青壯年應該是社會的中堅分子。但是現在的時空氛圍，讓很多年輕人覺得對政治無力、對未來感到無助，買不起房子，存不到錢。甚至有些人會覺得自己被卡在一個不上不下的位置，不只找不到未來的方向，也沒辦法像上一輩一樣，輕易的在職場、社會中向上階級流動。

當向前看沒有希望時，人們只好選擇往回望，緬懷過去校園的美好時光，因為那是一段沒有職場競爭，青春無悔的日子。

．每個年代，學校裡都有像陶敏敏（簡廷芮飾演）這樣的校園女神。（衛視電影台提供）

14 懷舊：《我的少女時代》回憶總是最美？

年輕人開始集體懷舊，其實是一個我們應該正視的社會警訊。一個六、七十歲的老人懷念年輕時的回憶或者過往的榮光，是再正常不過的事。因為他已經累積了豐厚的人生經歷，值得好好的回顧整理。

但是，如果一個三十五歲的人開始沉溺於懷舊，代表的是他的人生被困住了，沒辦法對未來有所期待。當一個社會裡最重要、最有影響力的一群人，尋找心靈安慰的方式居然是回顧過去，「懷舊」就會變成一件令人不安的事情。

不只是青春懷舊，也是回首歷史長河

我有一個奇想，如果「懷舊」是一種流行趨勢，那我們其實可以正視這個回頭望的行為，只是讓這個回頭不僅僅只觀看自己的青春年少，還可以望向更久的過去，透過疏理歷史，從裡面找到反省，找到走向未來的姿勢。

甚至從世代對話的角度來看，除去窄化的青春懷舊片之外，回首宏觀歷史的「懷舊」片，仍有它的正面意義。懷舊不只是為了遙想青春的美好，它能讓我們跳脫自己的生命經驗，去理解不同世代的生活背景與價值觀。

以《我們的那時此刻》為例，不只三十幾歲的人會在電影裡看見自己的青春，二十幾歲、甚至是十幾歲的觀眾，也可以藉由這部電影，理解自己的父母當時唱什麼歌、看什麼電影、如何談戀愛，又是生活在什麼樣的時代氛圍裡。

同樣的，當一個孩子陪伴父母一起去聽江蕙演唱會，他也會因為江蕙的歌曲，更理解父母那一代人的愛情觀與生命觀。

建立世代理解，或許正是今日重看「懷舊」類型電影，可以發生的正向意義。很多老電影的對白或表演，現在看起來或許很可笑也不合時宜，但回到幾十年前，它們確實形塑了那個世代的集體記憶。

在美學上曾經讓我很不以為然的瓊瑤電影，但對那些六○年代、犧牲青春到加工出口區工作養家的女工而言，瓊瑤電影卻是苦悶生活的唯一出口，撫慰了她們寂寞的心情。

同樣的，當我們今天在看《梅花》、《英烈千秋》這種愛國軍教片時，會覺得電影裡的意識形態和表演方式簡直讓人發噱。但在太陽花學運結束不久之後，我們邀請三個退役軍人來看《梅花》，他們的反應卻是激動落淚。

那樣的情緒，並非僅僅出於對往日的緬懷，更多是來自一種在世代隔閡與不理解下，對當下台灣社會無以名狀的焦慮。姑且，不論他們的焦慮對錯與否，那些真誠的眼淚，讓我覺得，「天啊，我們實在是太不了解彼此了」。

在台灣，我們或許無法期待藍綠和解，但我們真的需要更多的世代理解。

也許我們應該這樣說：懷舊，是一個去蕪存菁的過程，去除了記憶裡的雜

質，只留下最珍貴的事物。共享懷舊，讓我們看見不同世代的集體記憶與價值信仰，搭建起對話的橋梁。

——電影如何讓世代互相理解

平行觀影

那時、此刻，開始對話

世代衝突，是不理解彼此，還是不想理解？看電影，讓我們開始練習對話。當座位角度與銀幕平行，在開口辯論前，人與人之間任何衝突矛盾，便有機會從平行觀影的角度，看見彼此的故事，開啟世代對話。

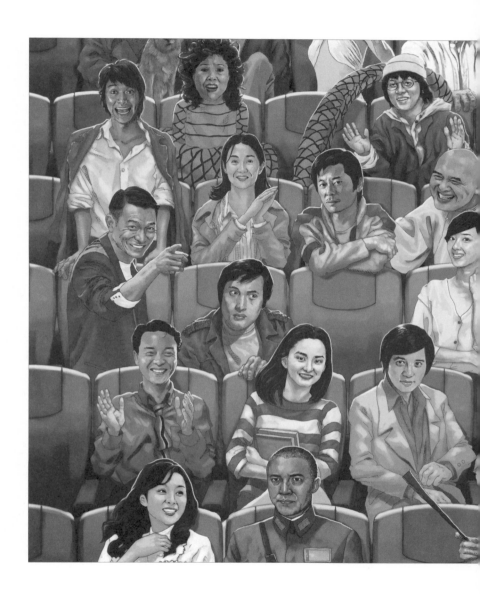

圖片：《我們的那時此刻》電影海報　圖片提供：莊永新

回到電影拍攝之初，我在與龍應台部長（前文化部長）溝通並籌拍《我們的那時此刻》時，關於五十年的台灣電影與歷史，要如何在一百一十分鐘以內說清楚，著實困擾著我們。詮釋歷史的角度人人不同，不論如何著眼，我肯定動輒得咎。但我很明白，基於對電影的熱愛，對歷史疏理，這部電影一定要拍，這本書一定要寫。

核心思想又是什麼？

問題來了，角度呢？觀點呢？我要選擇怎樣的視角來呈現這部電影，它的發展、流行音樂、服飾甚至飲食文化息息相關。但這樣的念頭在我心裡只是一個粗略的想像，在還未具體釐清脈絡，電影就得開拍了。

一直以來，我都明白，電影不是獨立於世，而是跟我們的歷史脈絡、政治

一開始我在想，當時究竟是誰在看瓊瑤的三廳電影？是大學生嗎？還是高中生？

回到爸媽的少男、少女年代

六〇年代中期起，瓊瑤小說改編的愛情電影席捲台灣，電影主題曲或配樂〈一簾幽夢〉、〈我是一片雲〉等歌曲的優美旋律，陪伴我度過童年時光。

關於電影，母親早已說不清楚故事細節，可是她從戲院帶走、並放在心中超過五十年的是歌聲，是電影主題曲。

我想故事就從這裡開始吧！

透過朋友介紹，我認識了阿雲阿姨。一九七○年，她十四歲，荳蔻年華。

但在那個窮困的年代，迎接她的考驗是離鄉背井到城市工廠工作，以補貼家計。法律上，雇用十四歲童工是非法的，老闆雖然心知肚明，但那是一個勞動力需求孔急的年代，向他人借用身分證冒名就可以蒙混過關，大家也就這麼睜一隻眼，閉一隻眼。

年少離鄉，小女孩想家、躲在棉被裡偷哭，是阿雲不願意再提起的過去，擦乾眼淚後，也只能在假日晚上和姊妹淘一起去看一場電影，打發時間也安慰自己。看哪些電影好？《教父》、《計程車司機》、《現代啟示錄》都不是她們的首選，《一個女工的故事》、《我是一片雲》、《彩雲飛》的故事內容更貼近生活，引起她們的共鳴。

此刻，我回想自己的大學生涯，熱愛電影。柯波拉 _1_ 、柏格曼 _2_ 是心中的大師，就連史蒂芬史匹柏，電影同好們都不常討論，更何況是瓊瑤。

在拍攝現場，阿雲阿姨對當時瓊瑤的愛情文藝片如數家珍，熟悉的程度足

以跟資深影評人坐下來對談。這讓我想起小時候常聽到的母親歌聲，我順

口問：「阿雲阿姨，妳還記得哪些電影主題曲？」

她毫不遲疑的說：『我是一片雲。』我請她唱一小段，在一陣你來我往地推

卻下，她開口唱了：『我是一片雲，天空是我家……』。唱到第二句時，她

哭了，然後不好意思地擦了擦眼淚，她解釋是因為回想起電影裡有情人無

法終成眷屬而難過，但我明白，更多的是因為想到了自己艱苦的童年。

1 法蘭西斯・福特・柯波拉是美國的電影導演，家族為義大利移民。其最著名的作品是《教父》三部曲、
《現代啟示錄》和《吸血鬼：真愛不死》。

2 英格瑪・柏格曼，瑞典電影、劇場、以及歌劇導演。他出生於一個路德會傳教士的家庭，最著名的作
品包括《第七封印》與《野草莓》。被譽為近代電影史最具影響力的導演之一。

· 阿雲阿姨唱著〈我是一片雲〉歌詞，唱著唱著就想起自己的童年。（《我們的那時此刻》電影截圖）

我們的那時此刻

坐在攝影機旁的我，非常、非常慚愧。

學電影的這段歷程，我是這麼的不以為然地看這些我不喜歡的電影，從美學的角度批判它，不在乎它的時代意義。但，每個時代的電影，卻是如此深刻地影響了一大群影迷啊！這群影迷，就是我們的母親、父親。我們對自己母親的少女時代，唱什麼歌？看什麼電影？為什麼會這麼不在乎！

如果連對電影的好惡價值判斷都這麼的格格不入，那在不同史觀及生活背景所產生的世代差異，該有多大？

非常非常大。這麼多年來我們度過紛紛擾擾的年代，不管是政治的、人際關係的，都是如此。在沒有看到、沒有感受及沒有理解的情況下，我們又如何說服自己，可以感同身受他們那個世代的愛恨情仇！

是的，在世代的隔閡下，我們真的不理解彼此。

我們每個人都有不同的過去，可是我們有著相同的過去。每個人不同的過去是事實，可是不知道為什麼，對於相同的未來，我們很少討論，反而一直爭執於過去的不同。不論昨是今非，還是今是昨非，我相信，否定了過去的歷史，就是背叛了現在的自己。

拍攝《我們的那時此刻》時，我一直想傳達的核心理念是世代理解。透過過去那些老電影建構的台灣長相，讓我們一起坐下來，認真地看一次。

台灣現在有一個嚴重的現象，就是我們沒勇氣承認過去的某些屈辱，或者不願意面對某些不堪及殘暴；史觀，在每一個人心裡都有屬於自己的解讀，但我們總是拿自己信仰的史觀去否定別人的史觀，甚至不知不覺地否定了自己。

我一直認為，台灣如今分裂會如此嚴重，以及那種難以言喻的失根感，是因為我們無法正視過去。我們已經歷過多次政黨輪替，但政黨輪替創造出來的似乎只有對立，兩次的執政黨都沒有在關鍵時刻，建立起理解的機

會，我覺得很可惜。

電影《我們的那時此刻》，在二〇一六年總統大選後第四十八天上映，距離新任總統就職還有八十三天。一如前篇所提的「死亡與重生」，在這個關鍵時刻，我天真地想，有沒有一種世代理解的新角度？

平行觀影，有機會開始世代理解

看電影，面對銀幕的形式，剛好是我想提出的世代理解方法。

一直以來，我們對於溝通時椅子的擺放，習慣台上台下，或是談判桌的面對面。從總統到任何企業、到學校的老師，我們何曾思考過如何才能讓世代溝通、世代理解，因為我們都從自身角度看事情，不論是台上還是台下，還是兩兩入座，對話只是讓衝突更加無解。

過往的世代，那種上對下的關係，或許可以勉強達成共識繼續往前走，可是這個世代不是，你必須陪在他身邊跟著他一起走，而不是上對下的告訴他，你該怎麼走。

看電影的形式之所以我覺得有效，因為椅子與銀幕是平行的。任何衝突矛盾，在辯論前，任何人都有機會從平行觀影的角度往前看、往內看，對於那個你不熟悉的對方故事或心情，可以透過平行觀影的角度，有機會開始理解。

我相信，從理解出發的對話，就算一時之間沒有結果，方法對了，也會往好的方向發展。

從時代電影裡看見歷史明鏡

電影告訴了我們很多。

六〇年代「健康寫實片」代表作之一《養鴨人家》，電影呈現的烏托邦農村景象是富饒的，人性是善良的。但五十年過去了，現在農村勞動力老化，外移人口嚴重，但人性依然質樸。「邊陲」，常常是這些地方的形容詞，有時候是因為產業蕭條，有時候是因為天然災害，但這些地方的人們依然不放棄自己的故鄉，從他們身上反而看到的是更大的毅力。

我們可以從這些早期電影看到一些訊息，比如：農業技術的改進，鼓勵更多年輕人返鄉，再加上原本就動人的人情味，邊陲就可以不再悲苦，而是有了希望。

七〇年代《我是一片雲》、《一個女工的故事》等片提醒了我們，那個追求夢想、並相信夢想的年代，不管是大學生還是加工出口區的工廠作業員，夢想沒有高低貴賤之分，它或許有大小不同，但卻是等重的。

還有別忘了我們從哪裡來，五十年來，像我們母親一樣的小人物、小螺絲釘，在那個可以也願意做夢的年代，給了台灣這塊土地一個富庶的開始。

七○年代也是台灣在政治外交上屢屢受挫的年代，當時接連發生中美、中日斷交，引發台灣民眾群情憤慨，由政府主導、推廣的愛國政宣片，因而廣受民眾擁戴。時隔四十年，當時受到電影鼓舞而慷慨從軍、如今已退伍的大叔們，再次重溫《英烈千秋》、《梅花》等片，仍會激情落淚。

這讓我想到老人家常常說的：「一隻手的五根手指頭都不一樣長；牙齒總是會不小心咬到嘴唇。」在這塊土地上有先來後到，有男有女，政治顏色更是豐富無比，儘管每個人的史觀不同，但台灣是我們的土地、我們的國家，除了沒事在網路上檢舉別人台獨的過氣藝人之外，我們都是小心翼翼的呵護著這裡，唯恐它受傷。

時代變化快速，關於自我認同的討論愈來愈多，儘管糾葛，但影片中退伍教官愛台灣的眼淚是真的。請試著攜手，我們會發現彼此的手是溫暖的。

又好比弱勢的遊民，他們會遇到有人惡意朝他們噴水、驅趕之外，也同時會有人會提供旅社住宿、辦桌、炒米粉來溫暖他們。

·時隔多年，退伍軍人看到《英烈千秋》、《筧橋英烈傳》等片，
還是掩不住內心激動情緒。（《我們的那時此刻》電影截圖）

在電影《搭錯車》裡，我們開始反省時代，虞勘平導演將電影場景設定在違章建築村落，村子裡雜居著來自五湖四海的人，這群底層的人們互相取暖，但是，當國家機器的暴力來臨時，拆遷不分省籍，賴以遮風避雨的房子沒了，甚至有人因此傷亡；三十年後，我們未能從歷史中得到教訓，地方父母官依然因為拆屋毀田，讓老百姓淪落到無家可歸的處境。

歷史是面明鏡，一個社會如果讓弱勢的人更弱勢，它將會映照出我們的醜陋與貪婪。

解嚴前後，在那個侷限的年代，國家電影審查制度自我閹割，籌拍國片資金匱乏，外在環境令人沮喪，但八、九〇年代的台灣新電影的創作者，卻勇於突破，不僅是碰觸敏感政治話題，甚至在電影美學語言上都締造了不凡的成就。

267

不一樣的過去，相同的未來

「改變」是這群創作者共同的樣貌，他們不因循賣座電影的模式，堅持創作出更具人文、藝術價值的電影；更貼近生活的現場，讓我們透過電影慢慢拼湊出自己的長相。年輕觀眾會打趣說，看「台灣新電影」時期的電影容易睡著，那我們可不可以換個角度想想，試著感受那個時代的壓力，你就會看見更深層試圖改變的力量。

每次看九〇年代陳玉勳導演的《熱帶魚》，總是讓我帶著苦澀，卻又大笑不已，人生當然有苦有樂，每次看到不順眼的事情，大到政治話題，小到生活瑣事，選擇生氣發怒是最簡單不過的事了。但電影卻告訴我們，生活即使不順遂，也要幽默以對。甚至，當貪婪帶著我們走上岔路，也請別忘了自己內心深處的善良。

千禧年後，當WTO放行、好萊塢電影大舉攻陷國片之際，理應保護文化產業的政府撒手不管，在這個台灣電影「死亡與重生」的關鍵時刻，我們看

268

到導演們開始尋找國際合作的藍海策略，擁抱世界、國際合作是此刻重生的契機。

不只電影，當下台灣眾多產業也面臨著相似困境。看著這群影人如何走出低迷谷底的思維與勇氣，重新創造近年國片的榮景，這不就是其他產業也需要的力量嗎？

現在我們再回頭看任何一個社會階級衝突，或是世代衝突，絕對不是無解。南非人權領袖曼德拉是這麼做的，不管種族衝突再大，在歷史真相還原、正義得以彰顯之後，他便立即放下過往的仇恨，帶著國家開始重新思考他們的未來。

在台灣，期待這天的到來。

時代主題曲：敬，我們的過去

《我們的那時此刻》用了許多首歌曲，從國歌開始，美麗島結束。每一首歌曲都有一段與時代對話的旋律。

國歌：沒有自信的年代

放映電影前要播放國歌，最早是由國民黨中央黨部第四組直接指示全國戲院這麼做，所以並不是一個來自政府的規範，在那個黨國不分的年代，沒人敢懷疑其正當性。直到陳定南擔任宜蘭縣長時，率先取消看電影前必須

270

唱國歌的規定，在當時引起很大的討論，中央政府卻也無法可辦，因為這確實沒有法源依據。

看電影前要唱國歌，只有在威權時代才有的情況，代表的是一個沒有信心的年代。統治者沒有信心，認為必須用這種方式，人民才會愛國，確定人民是聽話的，才能鞏固自己的地位。

梁祝：周藍萍的生命主題曲

《梁山伯與祝英台》是邵氏電影公司發行的電影。電影、影星來自香港，可是主題曲、配樂、寫歌的人，是一個來自台灣的作曲家──周藍萍。

周藍萍一九四九年隨國民政府來到台灣，因為有音樂的才華，很早就被邵氏電影公司挖角到香港發展，做出《梁山伯與祝英台》整部電影裡的黃梅調。因為這部電影，周藍萍得到第二屆金馬獎最佳配樂、最佳音樂獎，可

271

惜他過世得早，台灣很少人知道他的存在。

周藍萍的女兒周揚明說，他的父親在她八歲時過世，但是她母親李慧倫從來不願意提起周藍萍，她一直不理解其中原因。我認識周揚明，也曾經想做周藍萍的紀錄片。有次在香港與周揚明深聊，她說，我的父親可能不叫周藍萍。一九四九年，國民政府帶軍民來台，如果要遮掩身分，沒有來台情況。假使逃難時發現路邊有具屍體，或是自己認識的朋友，常有替名灣，那就用別人的名字。周揚明懷疑父親姓楊，但她不確定。

直到母親去世，周揚明打開被母親塵封的，父親的箱子。發現好幾座金馬獎獎盃，周揚明才知道父親是知名音樂人，不僅是電影作曲人，作品還有膾炙人口的〈綠島小夜曲〉。

周揚明說，〈綠島小夜曲〉是周藍萍在金甌女中任教職時，為了追求當時是高中生的李慧倫所寫的情歌。「綠島」指的不是火燒島，而是綠草如茵的台灣島。

這綠島像一隻船 在月夜裡搖啊搖／情郎呀你也在我的心海裡飄呀飄／讓我的歌聲隨那微風 吹開了你的窗簾／讓我的衷情隨那流水 不斷的向你傾訴

雖說是給情人的情歌，但我個人保持存疑，因為她父親是作曲者，寫詞人不是周藍萍，但是這兩人都逝世了，無從考據。

〈綠島小夜曲〉這首歌傳唱到中國大陸、東南亞，香港電影《監獄風雲》也用了這首歌，有名到還有傳言這首是受刑人寫的歌。在香港，這首歌被改名、改詞後，叫做〈友誼之光〉，是現在香港許多中學畢業生的畢業歌，已經變成所有香港年輕孩子的國歌了。

歌曲作為一個時代的主題曲，是非常有意思的。它會像變形金剛一樣，從以前是情歌，變成台灣最有名的一首歌曲，傳到香港去變成一部監獄電影的黑道主題曲，又變成了這些年輕孩子的生命主題曲。

273

我是一片雲：鳳飛飛與相信的年代

〈我是一片雲〉這首歌是瓊瑤電影《我是一片雲》的主題曲。作詞是瓊瑤，作曲是古月，本名是左宏元。

我是一片雲，天空是我家，朝迎旭日升，暮送夕陽下，我是一片雲，自在又瀟灑，身隨魂夢飛，它來去無牽掛。

但最重要的是，有一個角色進來了，她叫做「鳳飛飛」。從此奠定這個三人的「鐵三角」：瓊瑤、左宏元、鳳飛飛。

左宏元當時極力推薦鳳飛飛，但是瓊瑤一開始投反對票，她希望鄧麗君唱，覺得鳳飛飛國語不標準，有鄉土味，和都會女子的形象不符。不過左宏元獨排眾議，而鳳飛飛的口音，反而更貼近大部分聽眾。

這個時代的主題曲，代表的是「相信的年代」。愛情，是一個最不容易被相

信、經常被懷疑的事情，但是當《我是一片雲》電影上映時，主題曲被傳唱，相信愛情成為那時代整體的氛圍。

電影裡的故事或時代氛圍都非常縹緲，如果連這樣的縹緲都可以被相信的話，那個時代是多麼的美好啊。我喜歡從這樣的角度思索，對比現代對愛、對人的懷疑與不確定，那個時代讓人覺得，原來愛是如此強大。

梅花：認同的矛盾與掙扎

《梅花》這部電影的主題曲〈梅花〉，講的是愛國情操。這首歌是由劉家昌作詞作曲，當時紅到從小學生到高中生，全部人放學排路隊回家時都唱這首歌。

梅花梅花滿天下／愈冷它愈開花／梅花堅忍象徵我們／巍巍的大中華

當時有非常多愛國電影，訴說的都是一個保證一定打贏的戰爭，儘管過程非常殘酷艱辛，但保證打贏。對所有那個世代的人們而言，相信只要你很努力，連共匪、日本人都可以打敗。

《梅花》的賣座，是因為蔣經國說，這部電影太重要了，只要大家團結，所有難關都能克服。因此大家都去看這部電影。那個時代，影評的千言萬語都比不上一個政治人物的一句話。

當時大部分軍教片都是陽剛、充滿武器彈藥、血肉模糊的。可是《梅花》卻是一首變奏的電影，它有男女情愛，還有日本人角色形象的大逆轉。

在那之前所有抗日電影都是燒殺擄掠，將日本人塑造成極惡的壞蛋。但是在這部電影裡，日本軍官是正派、有正義感的，只是因為立場不同、國家不同。甚至這個日本軍官還去捍衛台灣婦女的情操。

當然，那個時代透過電影灌輸意識形態，幾乎跟現在北韓一樣。但《梅

花》中日本人的形象，卻讓人覺得沒有那麼恨日本了，可以慢慢理解這只是立場或位置不同，開始理性思考。

金馬奔騰：電影人最神聖的歌

金馬獎的主題曲〈金馬奔騰〉，是樊曼儂老師寫的。這首歌跟我比較有關聯的是，我十七歲就開始看電視的金馬轉播，那時我還在就讀復興商工美工科，人生最大的夢想就是成為一個畫家。可是奇妙的是，我每次看金馬轉播就會很激動，也覺得好開心，因為得獎的電影很多我都看過，不管是台灣還是香港的。

二十年後，我三十七歲時第一次入圍金馬獎，那是我第一次坐在舞台前，很緊張，穿件非常鱉的西裝，和前輩名人坐在一起。頒發我的入圍獎項時，我突然發抖，非常激動，雖然我不確定能不能得獎，但當〈金馬奔騰〉音樂響起，那一刻我突然覺得這首音樂是為我而響起，就掉眼淚了。

277

讓金馬帶動　電影的巨輪／如金之真純　如馬之奔騰／為藝術獻身　至善
至美至真／以喜怒哀樂　表達人生／讓金馬精神　引導著我們/
追求著理想　向前飛奔

金馬主題曲，對每個電影人而言，是非常神聖的。直到現在我四十七歲，當了金馬獎的評審，已經不是競逐者，是保護它的人。對我而言它是一首跨時代的主題曲。

永遠不回頭：夢想起飛的年代

〈永遠不回頭〉是一九八九年電影《七匹狼》的主題曲，由王傑、張雨生、邰正宵、金玉嵐、馬萃如、胡曉菁、東方快車合唱團演唱，這首歌是充滿夢想、希望年代的歌曲。

年輕的淚水不會白流／痛苦和驕傲這一生都要擁有／年輕的心靈還會顫抖

／再大的風雨我和你也要向前衝／永遠不回頭　不管天有多高／憂傷和寂

寞　感動和快樂／都在我心中

八〇年代後期台灣經濟開始蓬勃。經濟發展的話，電影往往就會蕭條。

因為當有投資熱錢時，不會投到電影產業，就投資者的角度而言，電影是

風險極高的產業，比買股票恐怖，而房地產比電影更有賺頭。就像印度寶

萊塢電影蓬勃，但他們的民生多麼凋敝。

〈永遠不回頭〉出現在台灣經濟大好的年代，這是國語歌代表。而台語歌代

表是〈愛拚才會贏〉。後來又出現〈明天會更好〉，歌詞超直接，將時代的力

量完全衝到了一個高點。

附錄：時代主題曲：敬，我們的過去

一樣的月光：時代裡反省的聲音

可是在這同時有另外一種聲音跑出來，那是「反省」。如果要給九○年代一個關鍵字，就是「反省」。

《搭錯車》講的是一個孫越飾演的拾荒老人，撿玻璃瓶時撿到一個女棄嬰，他將嬰兒撫養長大，女孩變成歌星。這部電影有三首歌相當有名，〈一樣的月光〉、〈酒矸倘賣無〉、〈請跟我來〉，〈請跟我來〉這首還是導演虞戡平跟蘇芮合唱的。

為什麼說是「反省」？歌詞吶喊著：「誰能告訴我，是我們改變了世界，還是世界改變了我和你」，和電影《搭錯車》的悲劇有關，講述貧富差距、不公不義。在這之前，不管相信愛情，或明天會更好、愛拚才會贏，從來沒有真正反省過我們自己。

什麼時候蛙鳴蟬聲都成了記憶／什麼時候家鄉變得如此的擁擠／高樓大廈到處聳立／七彩霓虹把夜空染得如此的俗氣／誰能告訴我　誰能告訴我／是我們改變了世界／還是世界改變了我和你／一樣的月光　一樣的照著新店溪／一樣的冬天　一樣的下著冰冷的雨／一樣的塵埃　一樣的在風中堆積／一樣的笑容　一樣的淚水　一樣的日子　一樣的我和你

歌曲指向時代的演變，大眾開始關注一直以來被漠視的那群人。當我們充滿自信對未來充滿希望，其實有些人是被犧牲的；當我們開始衣錦還鄉，吃香喝辣時，回過頭去看，有一群人是非常悲苦的。

甜蜜蜜：不同族群間的善意微笑

《甜蜜蜜》是導演陳可辛拍的電影，時代貫穿八〇、九〇年代。電影描述中國大陸移民到香港發展，這部電影對比台灣現在的樣貌，特別有感覺。台灣新住民人數非常多，已經超過原住民了，台灣種族歧視雖然並不明顯，

卻還是依然存在。

我在甲仙拍《拔一條河》紀錄片時，曾親耳聽到拔河隊小朋友和媽媽到菜市場買菜，賣菜大嬸聽口音不是台灣人，就問說「你哪裡人？」媽媽答「越南」接著大嬸問「你丈夫是用多少錢給你買來的？」

我聽到這對話整個傻掉，可是媽媽，嫁來十幾年不知道被問過幾百次，總是有辦法處理對方的問題和自己的情緒。可是小孩呢？他會不會沒有辦法認同自己的母親？沒辦法認同母親被人問是多少錢買來的？又會不會對台灣社會充滿憤怒？

〈甜蜜蜜〉這首歌對我而言，有一種「融合」的概念。不同族群之間，不同人之間如何互相認同、融合、給對方一個淺淺的微笑呢？

野玫瑰：敬，我們的過去

《海角七號》這部片的第一場戲，就是主角把吉他砸爛，罵了一句「操你媽的台北」，將過往被認為是中心、主流的、第一句話就全部否定，所有的美好都在台灣最南端的恆春發生。

恆春，和音樂相關的就是月琴大師陳達。雖然我沒有去問魏德聖，但我覺得這部電影設定在恆春，其中之一是要向陳達這樣的音樂人致敬。

劇中茂伯彈月琴，彈出恆春古調，去向陳達致敬。這已經超越了反省，而是你回過頭來去謝謝，感謝那些在你生命中、在整個國家、在這塊土地，每一個曾有任何貢獻的人。感恩的感覺非常強烈，同時這部電影也和過往操弄國族情緒的電影告別。

從《海角七號》的〈野玫瑰〉中，那種融合對過往的感恩、對歷史的某種必然性釋懷，都在這部電影的主題曲和插曲中出現了。在吟唱的過程中，我

們慢慢得到完整的自己。我們一直都不完整，台灣的每個人，都是非常片面的自己，得到的都是仇視日本人、共匪，解嚴後仇視國民黨、民進黨、各種東西。

《我們的那時此刻》紀錄片，希望我們可以跟不熟悉的父母、政治立場不同的人，一起看待我們的過去能有〈野玫瑰〉大合唱那樣生動的生命力。

這首歌我擺在紀錄片尾聲，帶著所有觀眾看到我們過往的榮光，看到並面對過往的不堪、屈辱。

美麗島：謝謝榮光與屈辱

我們搖籃的美麗島，是母親溫暖的懷抱／驕傲的祖先們正視著，正視著我們的腳步／他們一再重複的叮嚀，不要忘記，不要忘記／他們一再重複的

叮嚀，筆路藍縷，以啟山林／婆娑無邊的太平洋，懷抱著自由的土地／溫

暖的陽光照耀著，照耀著高山和田園／我們這裡有勇敢的人民，篳路藍

縷，以啟山林／我們這裡有無窮的生命，水牛、稻米、香蕉、玉蘭花

雖然沒有美麗的詞彙，沒有〈我是一片雲〉的對仗，卻像是娓娓道來緩緩地

唱著的情詩。請每一位受訪的導演及明星，從老到少，向戲院裡的觀眾說

謝謝。

285

我們的那時此刻
The Moment

作者：楊力州

內頁設計：霧室
封面設計：霧室
責任編輯：林玲瑩
30學院執行長：成章瑜

出版者：30雜誌
創辦人：高希均、王力行
遠見・天下文化事業群 董事長：高希均
事業群發行人：王力行
版權部協理：張紫蘭
法律顧問：理律法律事務所陳長文律師
著作權顧問：魏啓翔律師
社址：台北市一〇四松江路九十三巷一號二樓
電話：（〇二）二五一七—三六八八
團購服務專線：（〇二）二五一七—三六八五分機七五八
傳真：（〇二）二五一三—一〇三六
電子信箱：30@cwgv.com.tw

郵撥帳號：一〇五二一六三一六號
遠見天下文化出版股份有限公司

製版、印刷、裝訂廠：沈氏藝術印刷股份有限公司
總經銷：大和書報圖書股份有限公司
電話：（〇二）八九〇—二五八八
出版日期：二〇一六年二月第一版第一次印行

單書版
書號：B30A004
ISBN：978-986-91532-3-2
定價：新台幣四二〇元

30雜誌　http://www.30.com.tw

※ 本書如有缺頁、破損、裝訂錯誤，請寄回本公司調換